KB083152

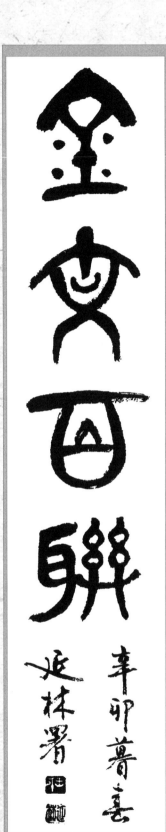

명문당 서첩 15

金文百聯

古越 王延林 書

鴻山 全圭鎬 編譯

[책을 내면서]

필자는 2010년에 중국 상해 화동 사범대학 교수이며 왕연림 선생이 저술한 《漢簡唐詩字帖》을 번역하여 출간하였는데, 2011년에 왕교수의 제자이며 친구인 이청화 선생이 본서 《金文百聯》이라는 책을 필자에게 주면서 "번역하여 출판하면 좋겠다."고 하였다.

필자는 당시에 바쁘기도 하고 또한 번역하여 출판하는 것이 썩 마음에 내키지 않아서 그냥 책을 받아서 책장에 꽂아두고 2020년이 되도록 잊고 있었는데, 집을 이사하는 중에 책장에서 《金文百聯》이라는 책이 발견되어서 펴보니 글씨도 좋고 또한 금문(金文)으로 100여 문(文)의 연구(聯句)라는 것이 새롭게 느껴졌으며, 또한 2010년에 출간한 《漢簡唐詩字帖》이라는 책 일쇄(一刷) 분량이 거의 판매되었기에 혹시 이 책도 서가(書家)의 호평이 있을 것으로 믿어지게 되었다.

사실 요즘 서법작품은 대한민국에서 크게 각광을 받지 못한다. 평생을 통하여 연마한 공부에 비하여 노력한 만큼의 빛을 발하지 못하니, 항상 답답한 마음을 움켜쥐고 신음한 것이 몇 해인지 모른다.

새해가 되면 올해는 서법예술작품의 평가가 좀더 나아지기를 바라면서 살아온 것이 어언 필자의 나이 고희(古稀)를 넘기고 2년이 되었다.

그러나 이럴 때일수록 서가(書家)는 더욱 분발해야 한다. 사실 서법예술은 동양에서 5천 년 동안 발전한 예술이기에 아직도 공부할 부분이 많다. 그중에서 금문(金文)은 은주(殷周)와 진한(秦漢) 시대에 쓰인 글씨이고 그리고 상형문자여서 마치 그림을

그려놓은 것 같으므로, 이를 작품에 인용한다면 그야말로 시대를 뛰어넘는 우수한 작품이 우수수 쏟아질 수도 있다고 확신해

서 이 책을 대한민국의 서가(書家)들에게 선보이려는 것이다.

지난 2019?년 9월에 예술의 전당에서 중국의 치바이스(齊白石) 전이 열려서 관람을 하고 많은 충격을 받았으니, 왜냐면 치

바이스의 문인화 한 점의 가격의 수백억 원에 달한다는 것으로, 우리 같은 서가(書家)에게는 실로 복음(福音)과 같은 소식이었

다. 치바이스가 하는 것을 우리라고 못할 이유는 없는 것이니, 한문 5체와 한글 5체를 더욱 열심히 궁구하여 치바이스를 능

가하는 작품을 창작해야겠다고 다짐을 해본다.

이제 이 책을 전하여 준 필자의 벗 이청화 선생은 수년 전에 영면(永眠)했으니, 삼가 조의를 표하며, 왕연림 교수는 필자가 상

해를 방문할 때에 서로 만나서 지난 회포를 풀기로 한다. 그리고 이 책을 출판하는 명문당의 김동구 사장님께도 심심한 사의

를 표한다.

2020년 4월 순성재(循性齋)에서

홍산(鴻山) 전규호(全圭鎬)는 지(識)한다.

山間明月 江上春風

산 사이에 달 밝은데, 강 위에 봄바람이 분다네.

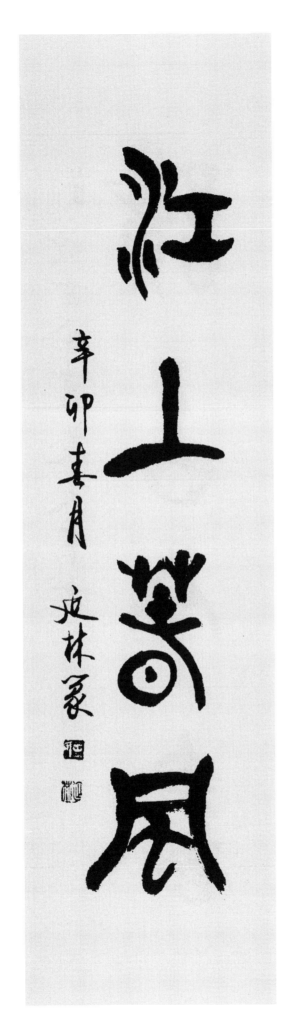

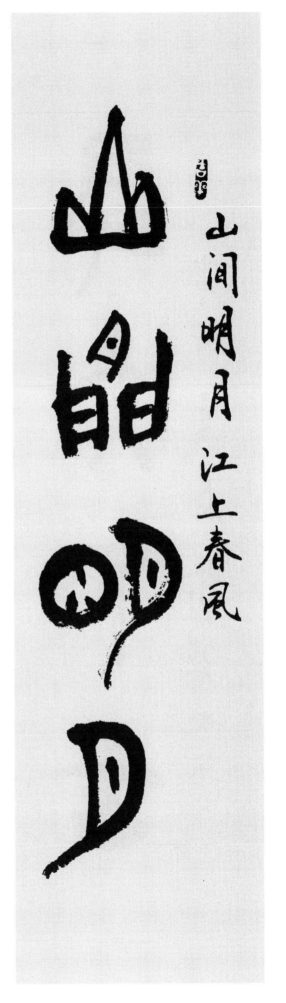

讀古今書友天下士

辛卯春月 定林篆

幽蘭時芳　長松永壽

숨어있는 난초는 때때로 향기로운데, 장송(長松)은 오래오래 산다네.

幽蘭特芳長松永壽

辛卯早春　延林家

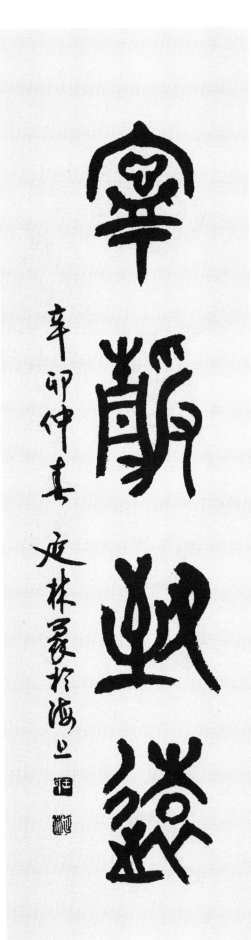

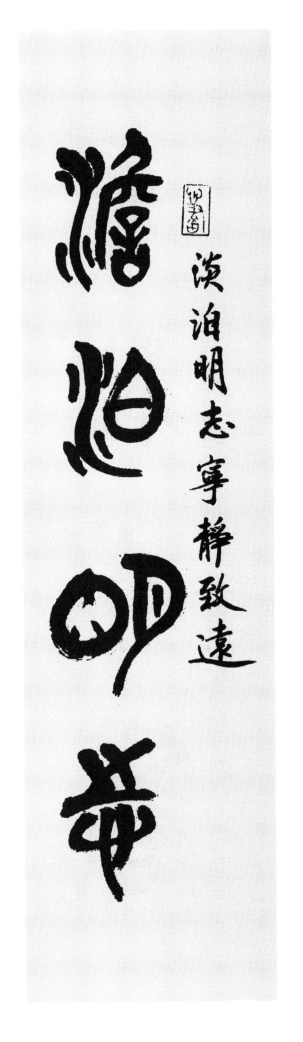

담박(淡泊)하게 뜻을 밝히고, 고요해야 원대함을 이룬다.

淡泊明志 寧靜致遠

春安夏泰 秋吉冬祥

봄에는 편안하고 여름은 태평하며, 가을은 길(吉)하고 겨울은 상서롭다.

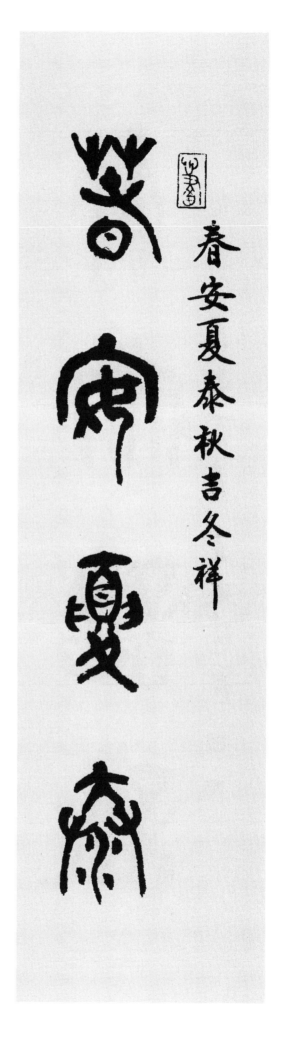

소나무 바람은 차를 달이고, 대나무에 오는 비 시(詩)를 말한다네.

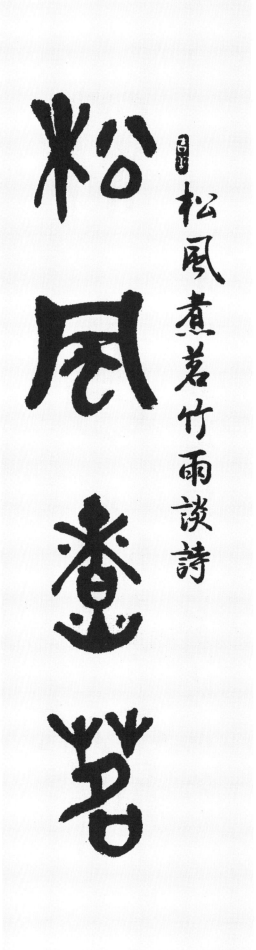

松風煮茗竹雨談詩

辛卯夏月 士延林嵒

厚德載福 和氣致祥

두터운 덕은 복이 쌓이고, 화한 기운에 상서(祥瑞) 이른다네.

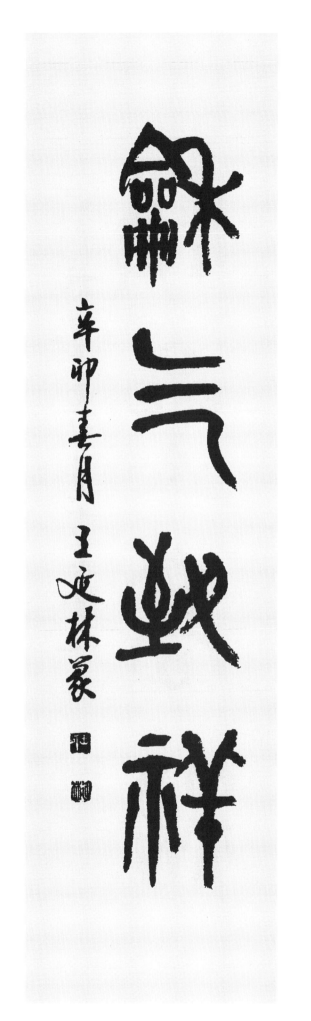

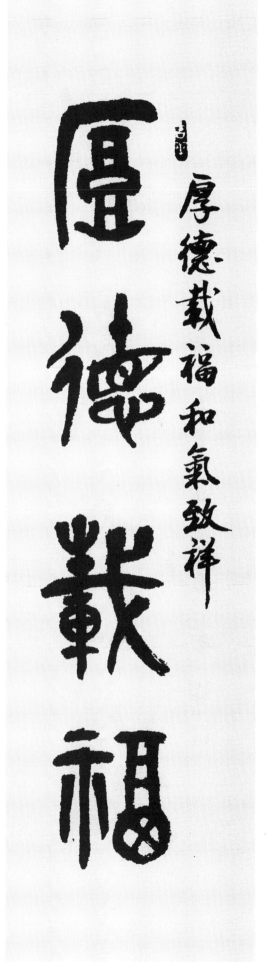

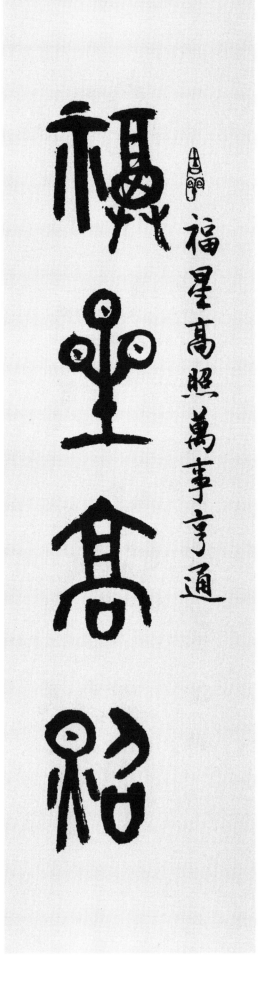

福星高照萬事亨通

辛卯春月 王廷林篆

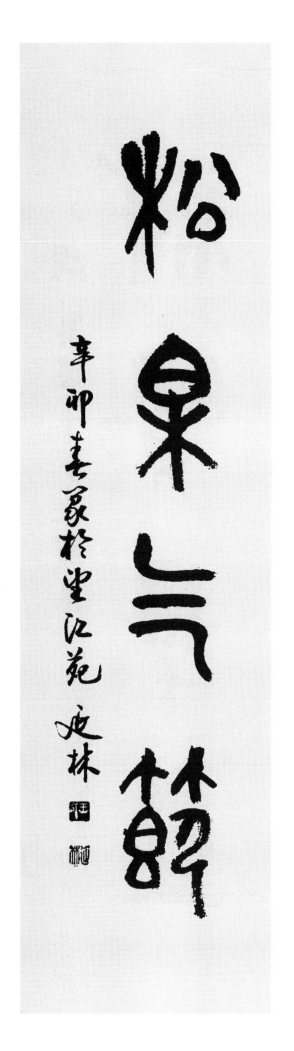

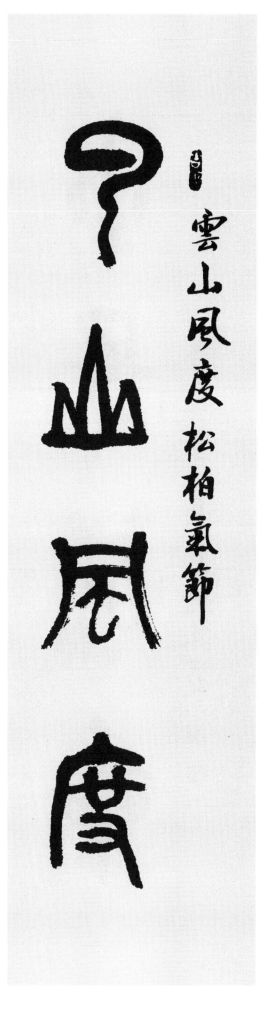

9 雲山風度 松柏氣節

운산(雲山)에 바람 지나가니,
송백(松柏)은 기절(氣節)함 있다네.

15

많은 현인이 다 이르고, 젊은이와 어른이 모두 모였다네.

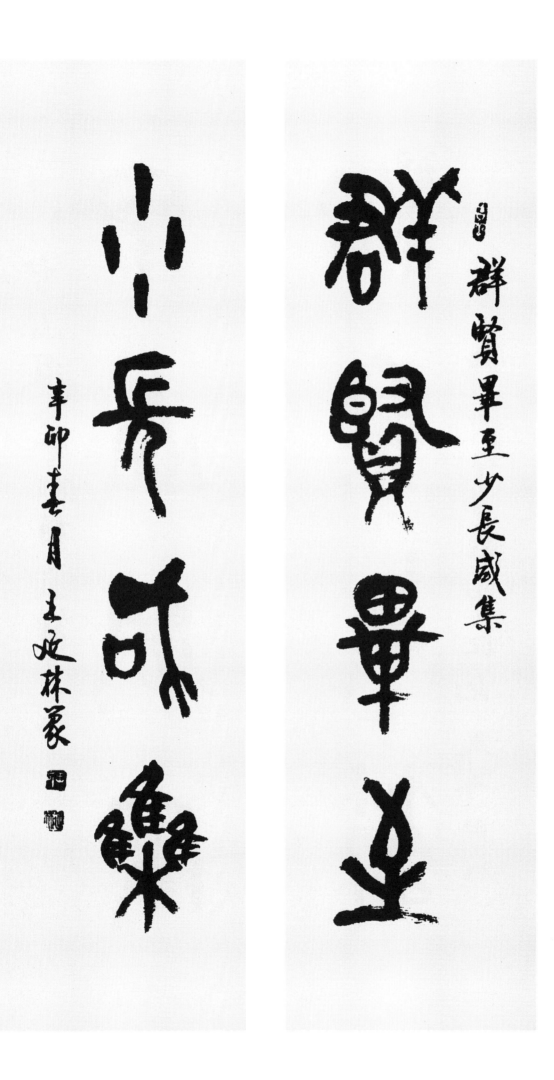

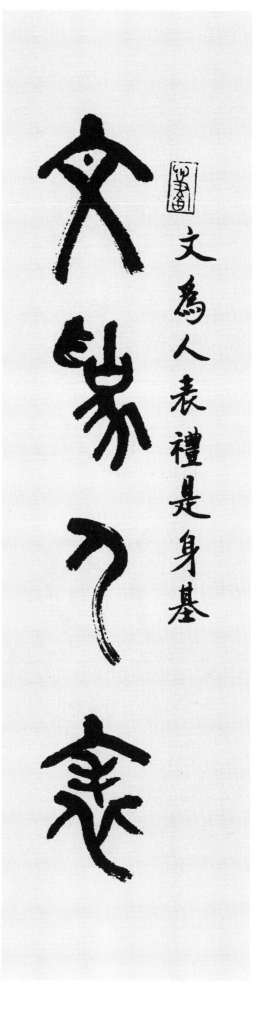

文爲人表 禮是身基

문(文)은 사람의 의표가 되고, 예(禮)는 몸의 바탕이 된다.

금석(金石)은 수명을 기르고, 서화(書畫)는 마음을 기쁘게 한다네.

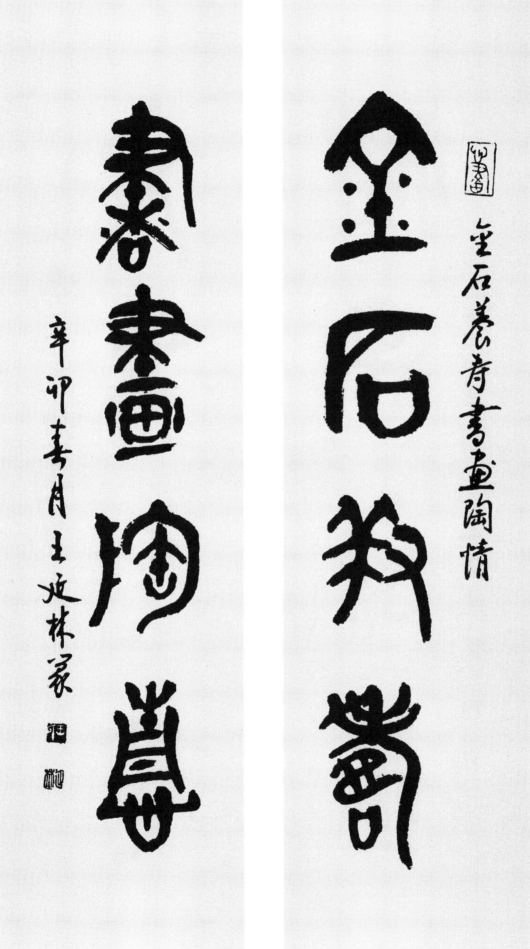

金石養壽書畫陶情

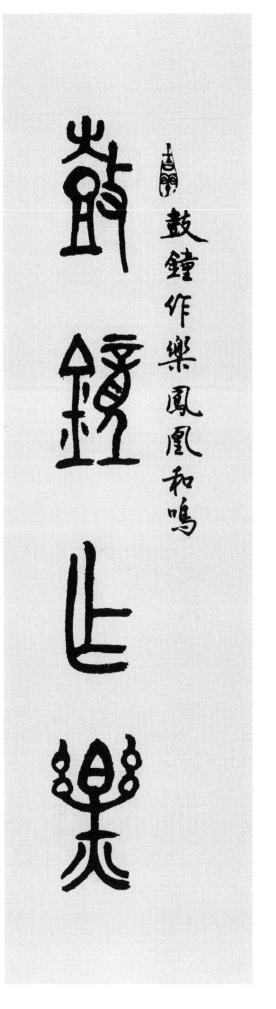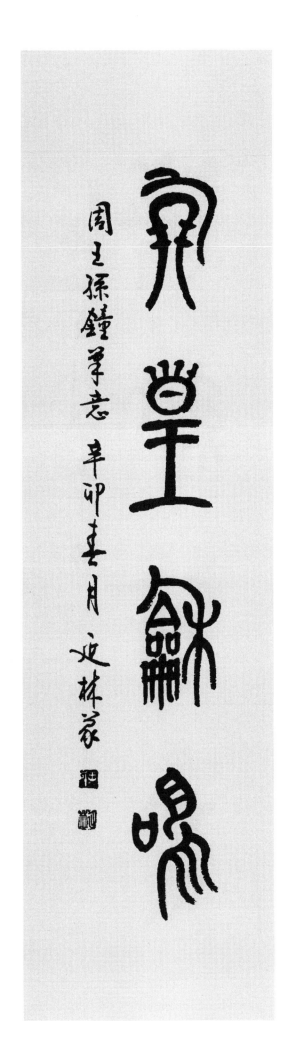

13 鼓鍾作樂 鳳凰和鳴

북을 치고 종을 울리니 음악이 되고, 봉황은 평화롭게 운다네.

19

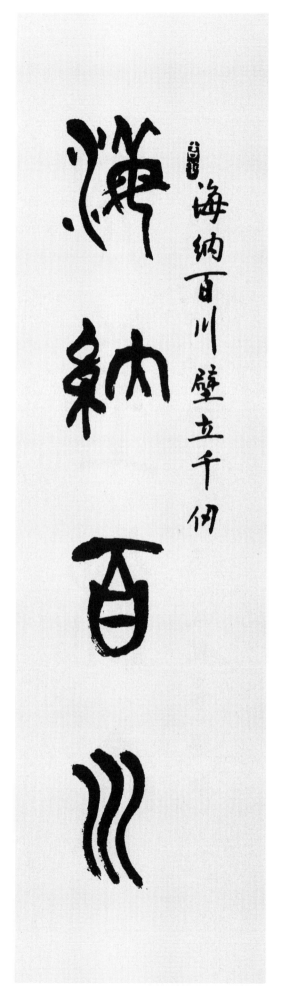

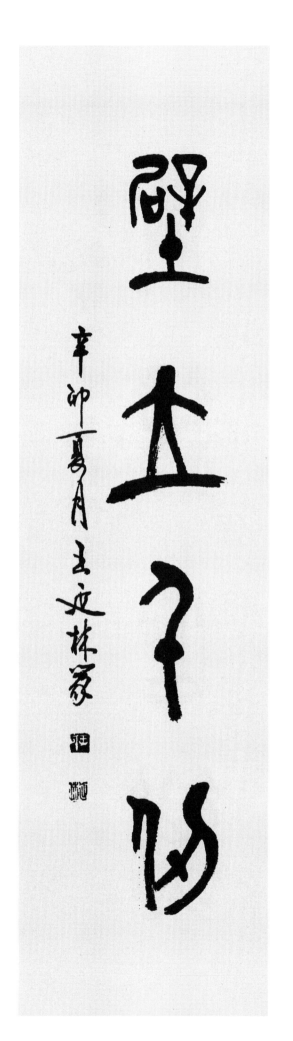

大公無我　至德在人

크게 공평한 것은 내가 없는 것이고, 지극한 덕은 사람에 있느니라.

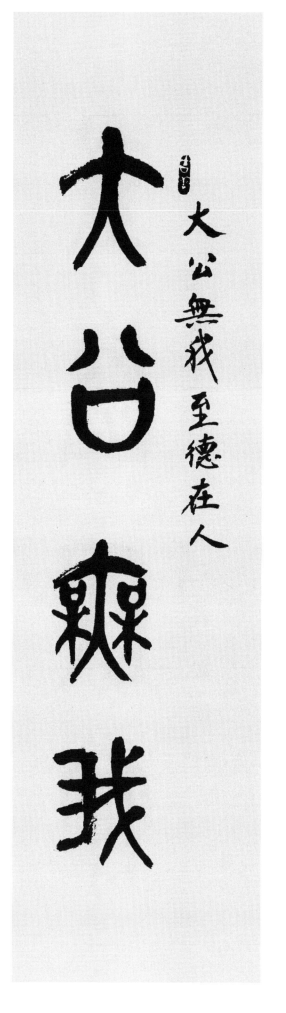

大公無我至德在人

辛卯菁春 竝林篆於大皝齋

해 풍년드니 사람은 장수하고, 나라 태평하니 백성은 편안하다네.

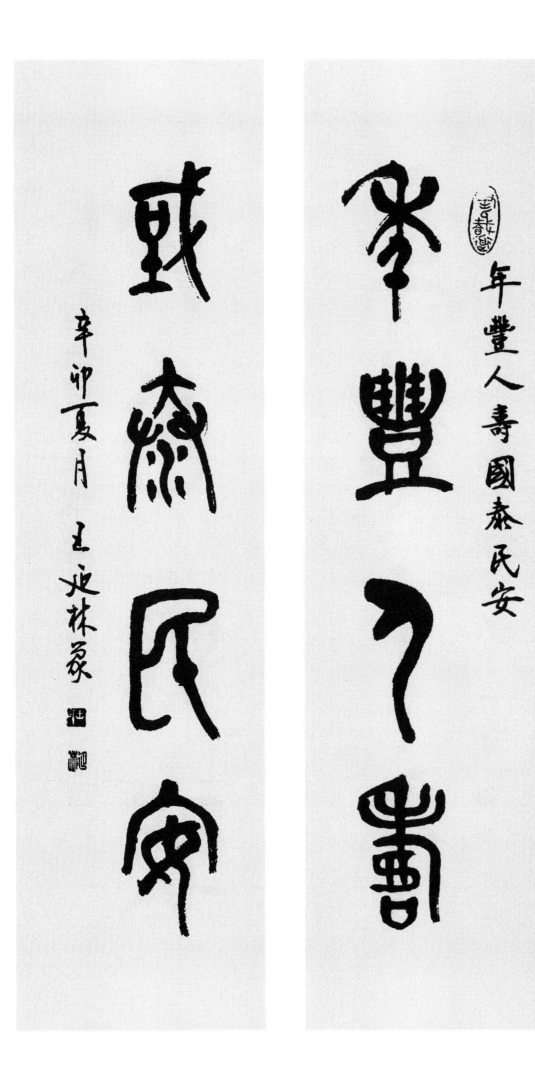

年豐人壽國泰民安

辛卯夏月 王延林篆

物華天寶 人杰地靈

물화(物華)는 하늘의 보배이고, 인걸(人杰)은 지령(地靈)에서 나온다.

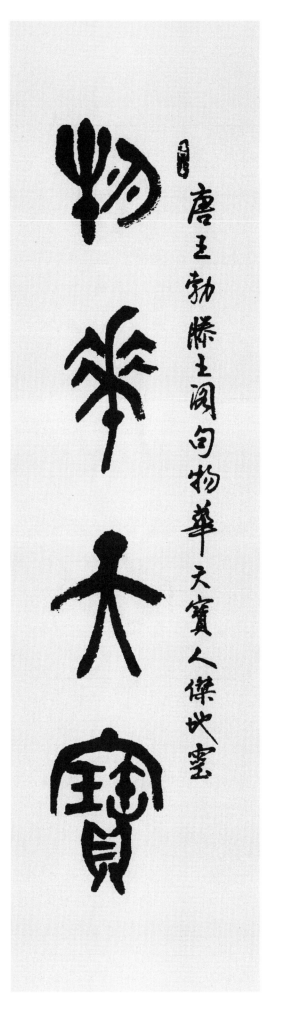

唐王勃滕王閣句物華天寶人傑地靈

辛卯暮春篆於望江苑 廷林

법우(法雨)[1]는 많은 곳을 적시고,
자운(慈雲)은 보편적 그늘이다.

群沾法雨

佛家謂佛法普及衆生如雨之潤濟萬物佛以慈

普陰慈雲

慈爲懷如大雲之覆蓋世界　壬申林篆

1
법우(法雨)：초목을 적시는
비 같은 부처의 교법(敎法).
단

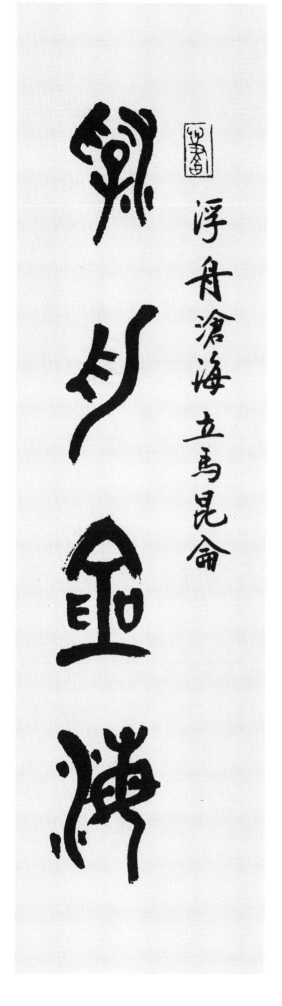

19

浮舟滄海 立馬崑崙

푸른 바다에 배 띄우고, 곤륜산에 말 세웠다네.

25

女慕貞潔 男效才良

여자는 정결(貞潔)함을 사모하고, 남자는 훌륭한 인재를 본받아라.

女慕貞潔 男效才良

辛卯仲春篆於迎江苑 处林

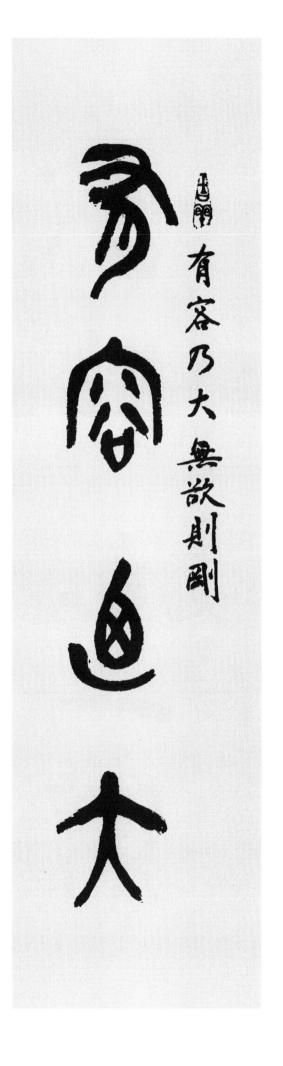

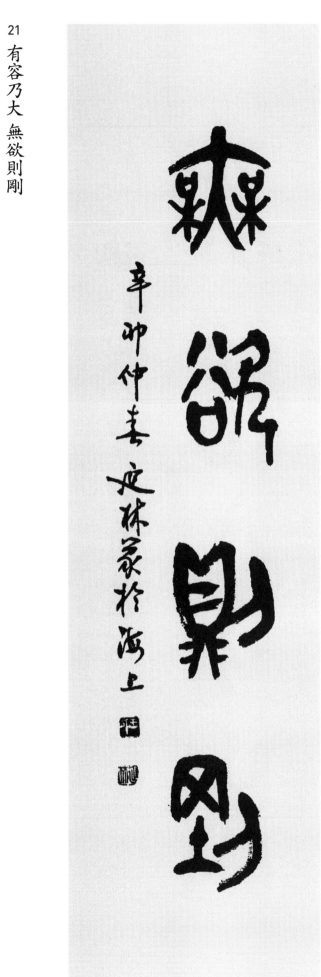

有容乃大　無欲則剛

용납하는 것은 큰 것이고, 욕심이 없으면 강해진다.

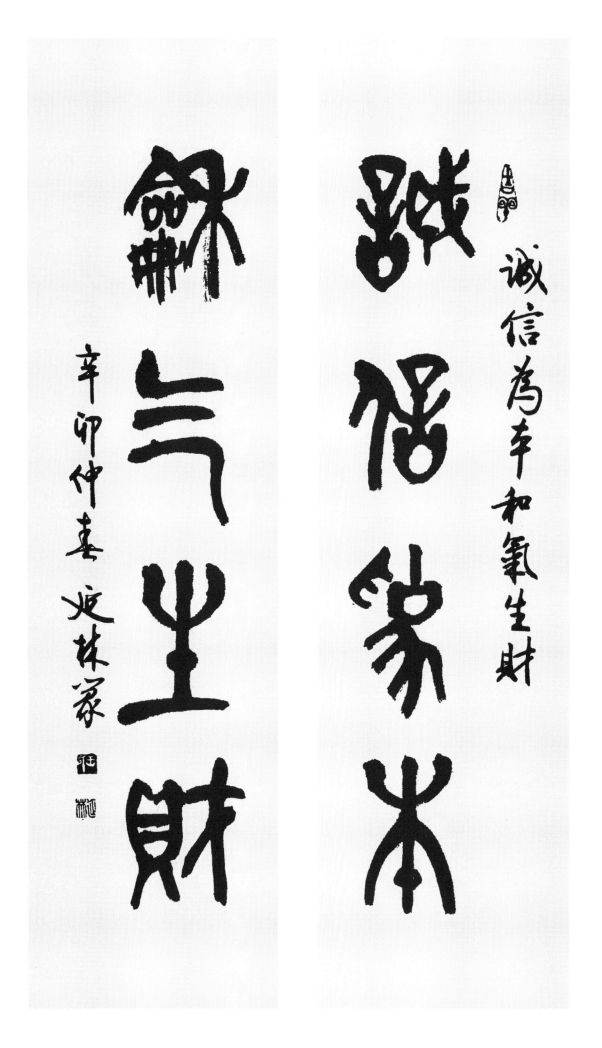

誠信爲本 和氣生財

성신(誠信)으로 본분을 삼고,
화기애애하니 재물이 생긴다네.

讀書破萬卷 下筆如有神

만 권의 책을 읽고 글씨를 쓰니 신령함 있다네.

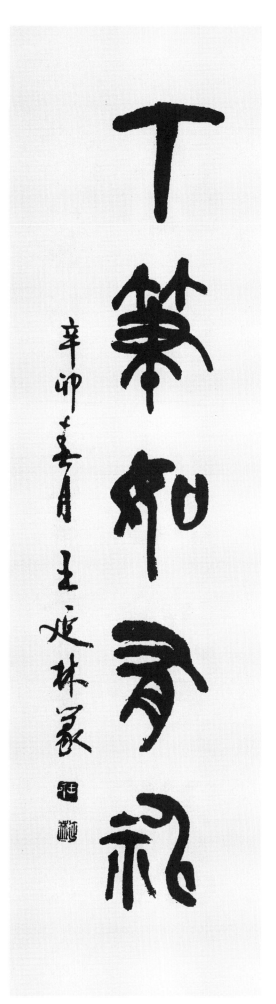

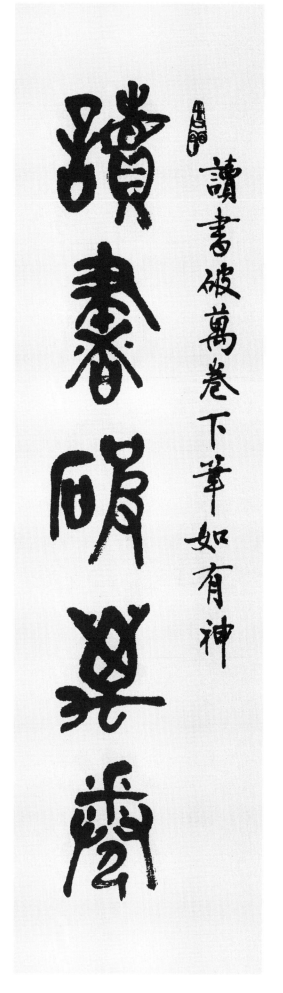

山靜松聲遠 秋淸泉氣香

산이 고요하니 소나무 소리 말이 들리고, 맑은 가을에 샘 기운 향기롭다네.

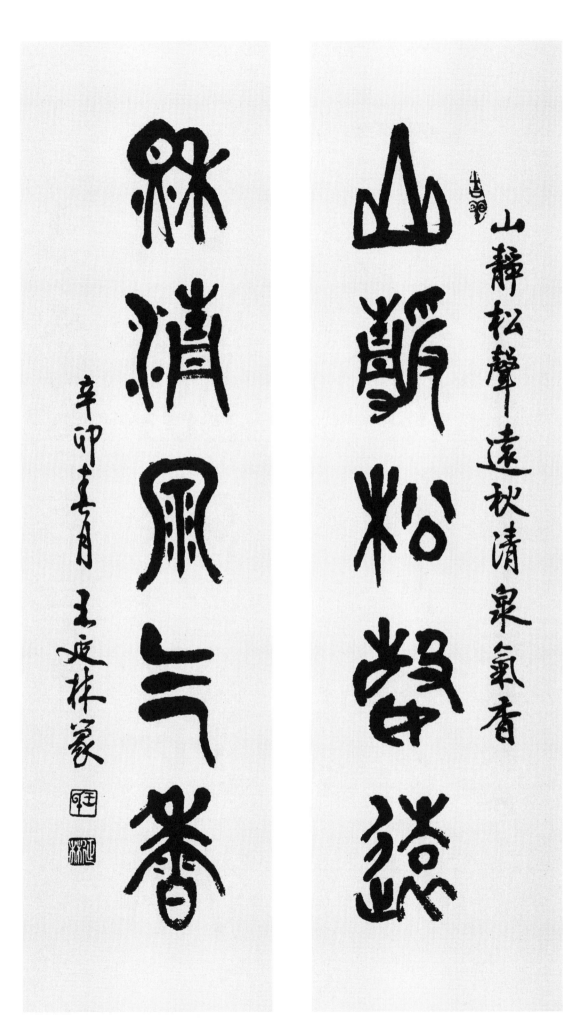

立德齊古今 藏書教子孫

덕을 세우는 것은 고금에 같고, 책을 저장하여 자손을 가르친다네.

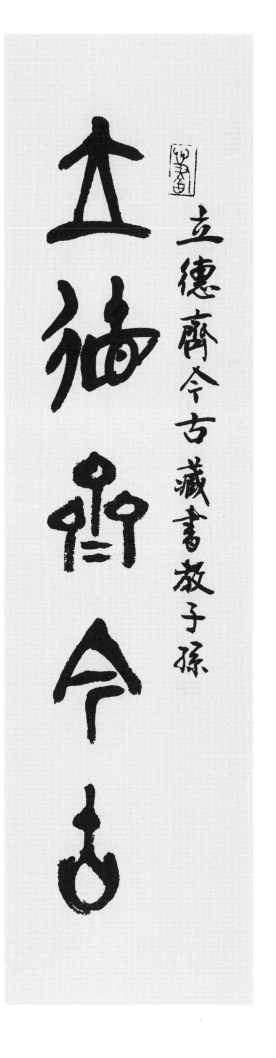

立德齊今古藏書教子孫

藏書教子孫

辛卯春月 古越王延林篆

거문고와 책은 천고(千古)의 뜻이고, 꽃 피니 사시(四時) 봄이라네.

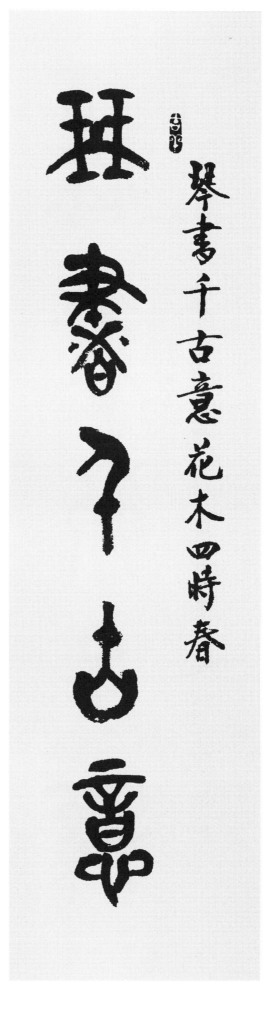

琴書千古意花木四時春

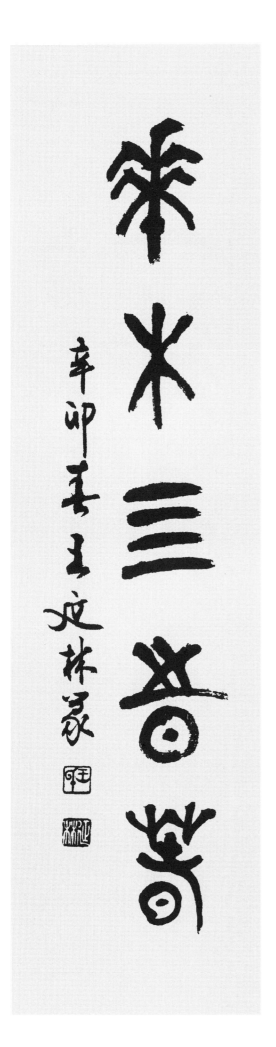

辛卯春王文林篆

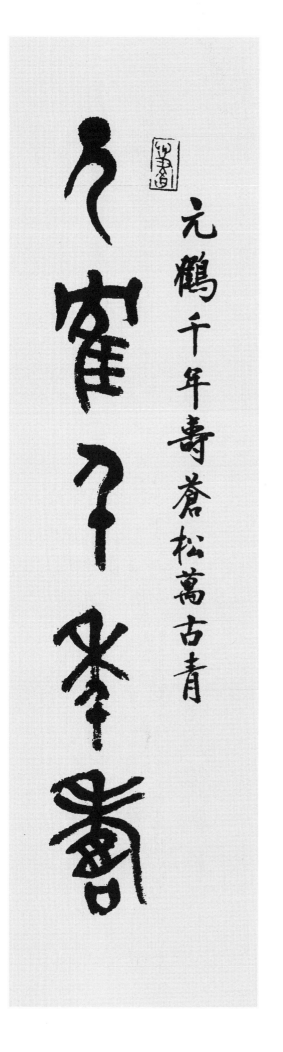

元鶴千年壽 蒼松萬古青

학은 원래 천년을 살고, 창송(蒼松)은 만고(萬古)에 푸르다네.

蒼松萬古青

辛卯春月 古筏 王廷林篆

元鶴千年壽蒼松萬古青

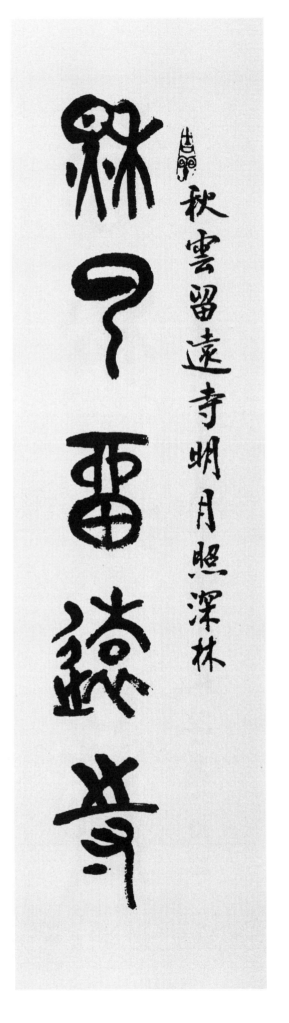

秋雲留遠寺明月照深林

辛卯暮春 王延林篆於上海

春江花月夜 秋漠霜雁晨

봄 강은 꽃피고 달 뜬 밤인데, 아득한 가을 찬 기러기 우는 새벽이라네.

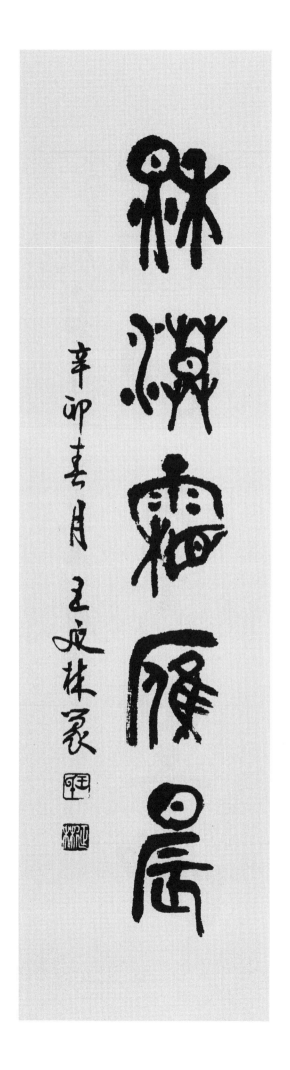

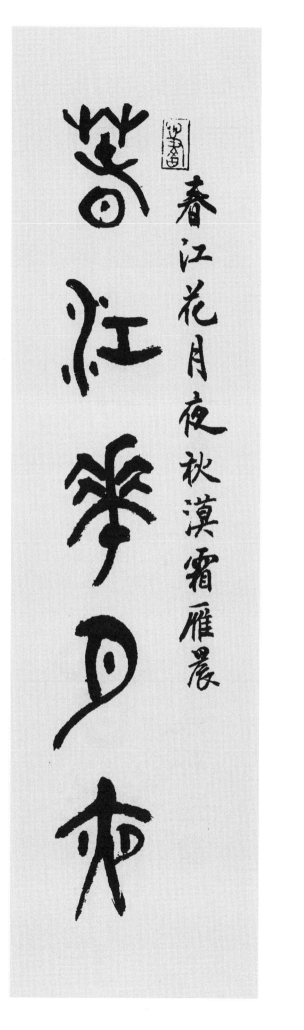

欲窮千里目更上一層樓

欲窮千里目更上一層樓

辛卯春展於黃浦江畔延林

沽酒醉秦月　開懷歌漢風

술 사 와서 진(秦)나라 달 아래서 취하고, 가슴을 열고 한(漢)나라 바람에 노래한다네.

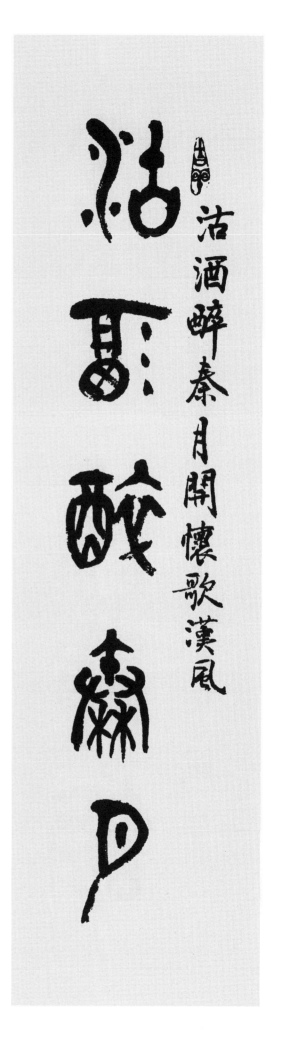

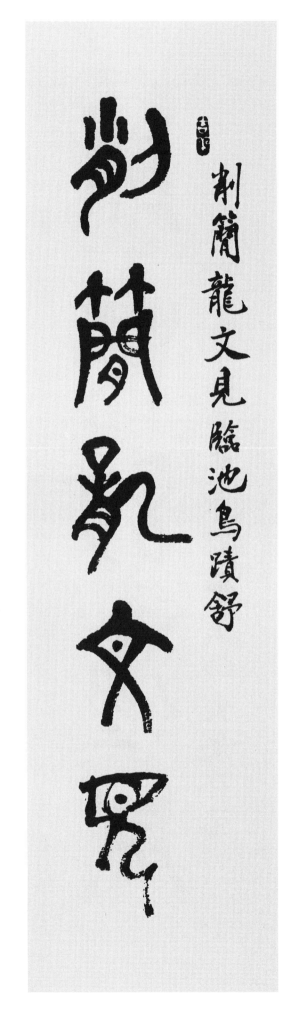

削簡龍文見 臨池鳥跡舒

탈락한 편지에 용문(龍文)이 보이고, 연못에 가니 새 발짝 찍혔다네.

削簡龍文見臨池鳥蹟舒

辛卯暮春 王廷林篆於上海

高懷同霽月 雅量洽春風

높은 마음 제월(霽月)과 같고, 아량은 춘풍처럼 흡족하다네.

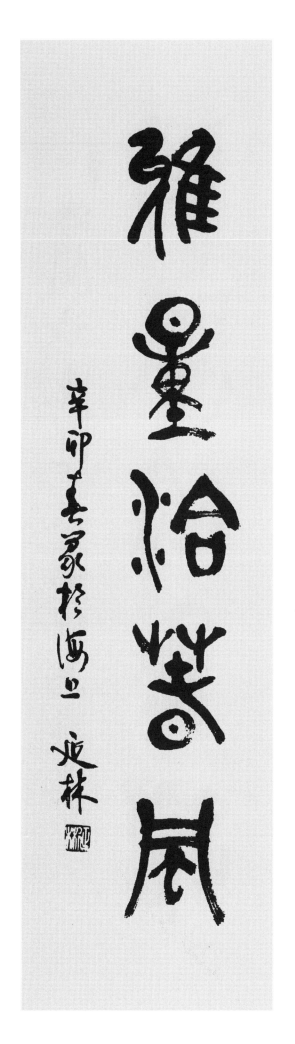

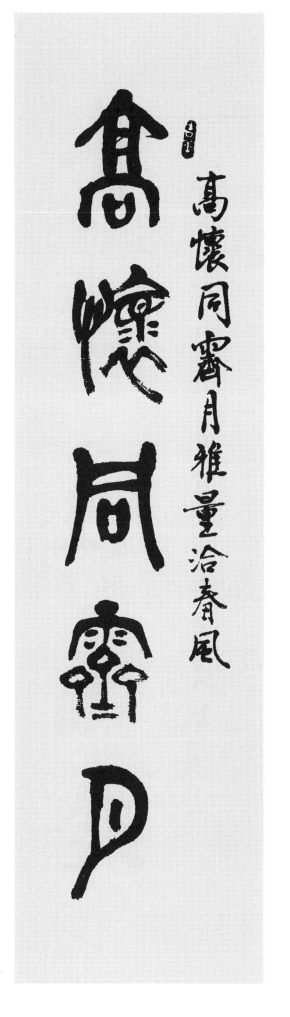

海闊憑魚躍 天高任鳥飛

넓은 바다 의지해 고기는 뛰는데, 하늘 높으니 새가 난다네.

海闊憑魚躍 天高任鳥飛

辛卯春月 王延林豪

江流天地外 山色有無中

갈은 천지 밖에 흐르는데, 산색(山色)은 있기도 하고 없기도 하다네.

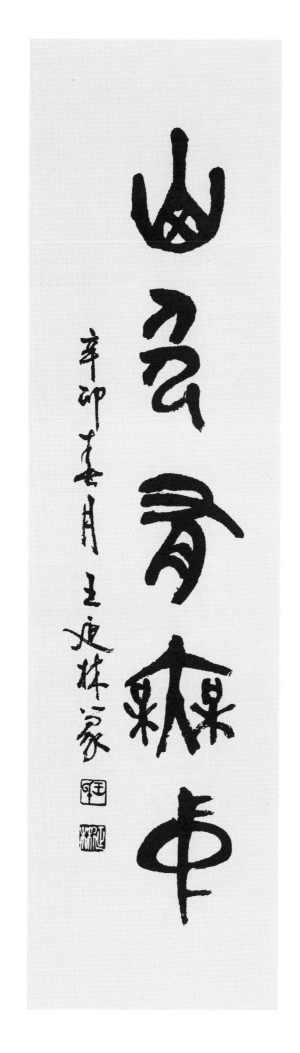

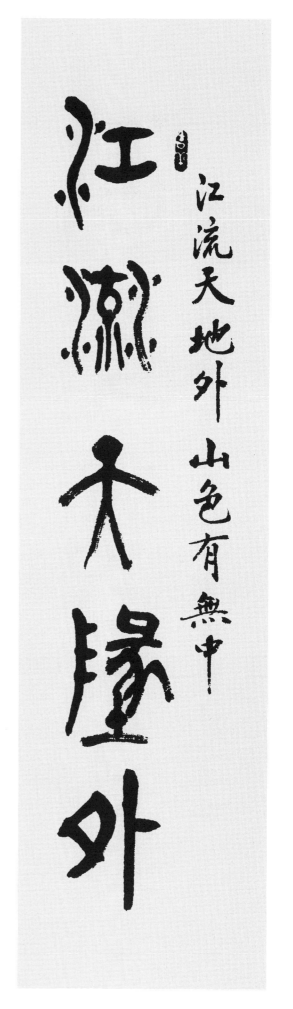

爲人眞善美 做事信毅勤

남을 위하는 것은 진선미이고, 일을 하는 것은 신의근(信毅勤)이라네.

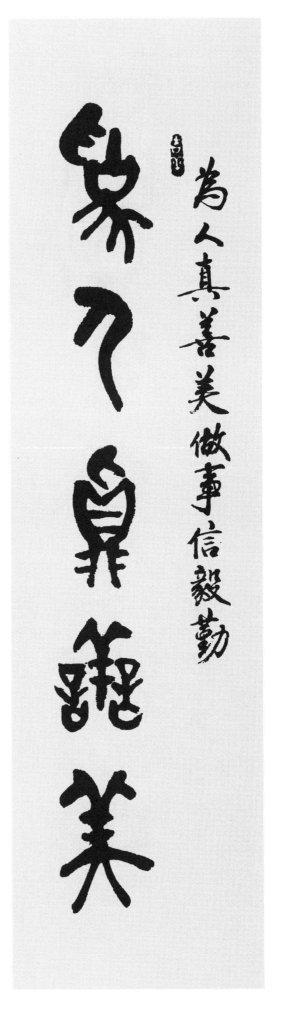

得山水淸氣 極天地大觀

산수(山水)의 청기(淸氣)를 얻으니,
천지의 끝이 크게 보인다네.

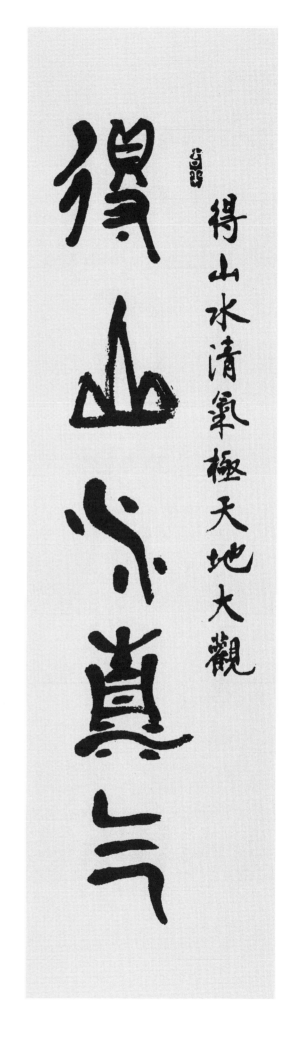

得山水淸氣 極天地大觀

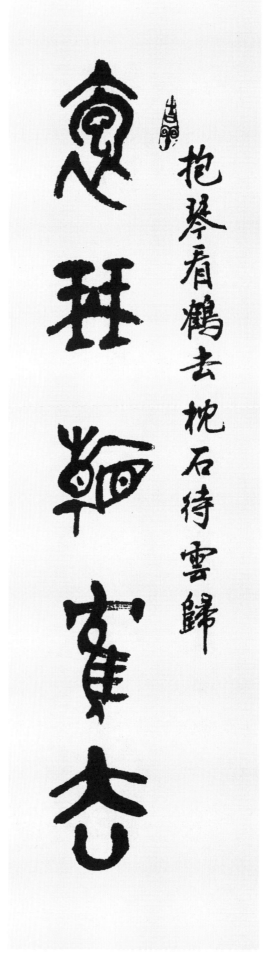

海內存知己 天涯若比隣

해내(海內)에는 지기(知己)가 있으니, 천애(天涯)가 이웃 같다네.

辛卯春月 古渡王廷林篆

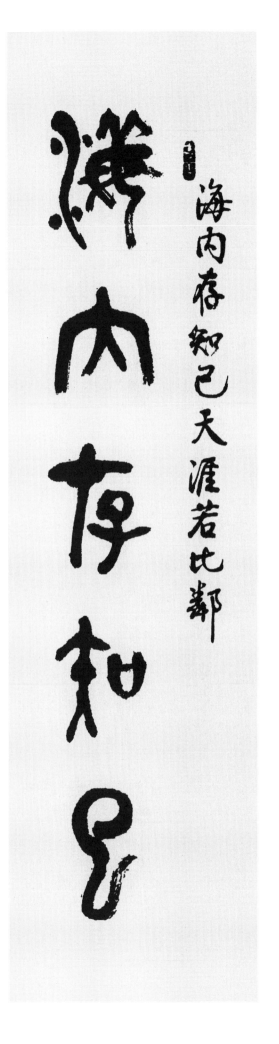

海內存知己 天涯若比隣

水深魚極樂林茂鳥知歸

辛卯春月 古城王廷林篆

開張天岸馬 奇逸人中龍

열어젖히니 하늘가의 말이고, 기일(奇逸)한 사람 중의 용이라네.

奇逸人中龍

辛卯新春 延林家於大境閣

開張天岸馬 奇逸人中龍

開張天岸馬

南은 먹으로 새로운 구절을 쓰고, 마른 파초 잎으로 옛 시를 기록한다네.

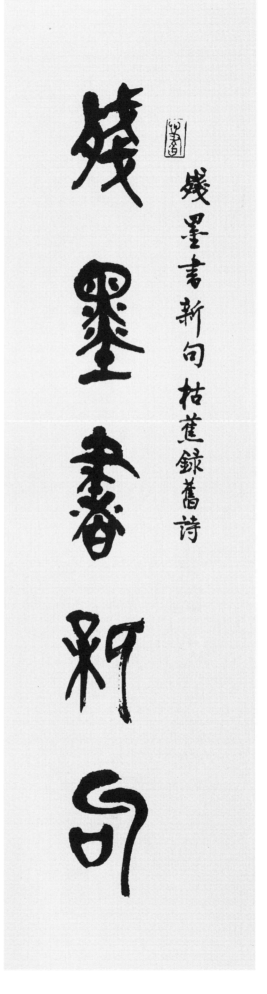

殘墨書新句 枯蕉錄舊詩

辛卯新春書於大境閣 史林

室雅何須大 花香不在多

아름다운 집 어찌 이리 큰가! 꽃향기 많지 않다네.

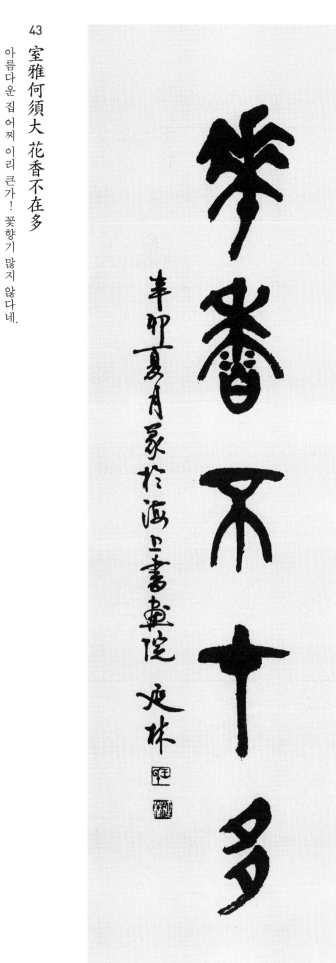
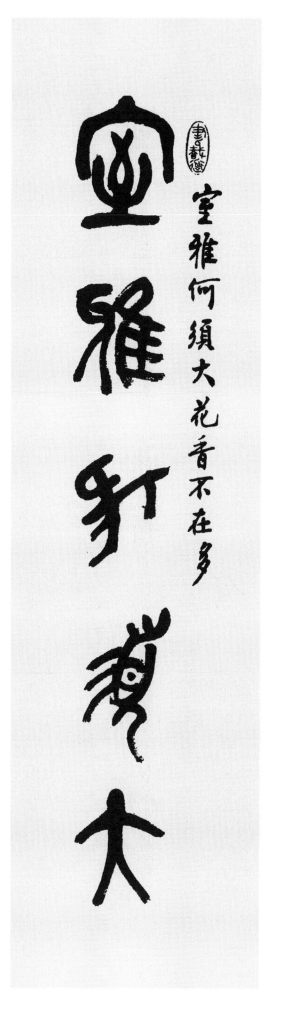

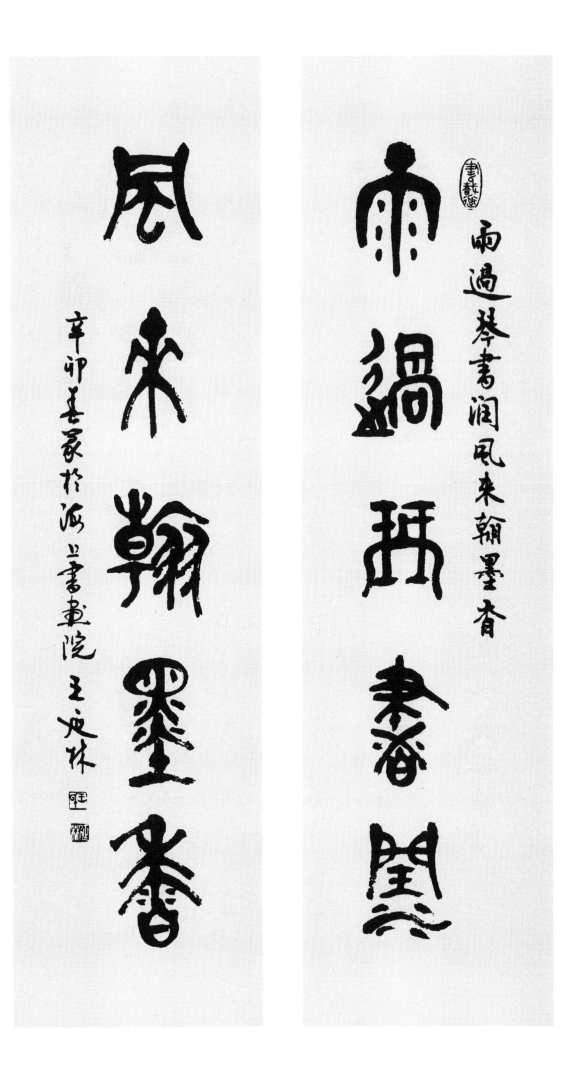

44 雨過琴書潤 風來翰墨香

비 지나가니 거문고와 책은 윤택하고, 바람 부니 한묵(翰墨)이 향기롭다네.

大漠孤煙直 長河落日圓

큰 사막에 외로운 연기 곧게 오르는데, 긴 하수에 떨어지는 해 둥글다네.

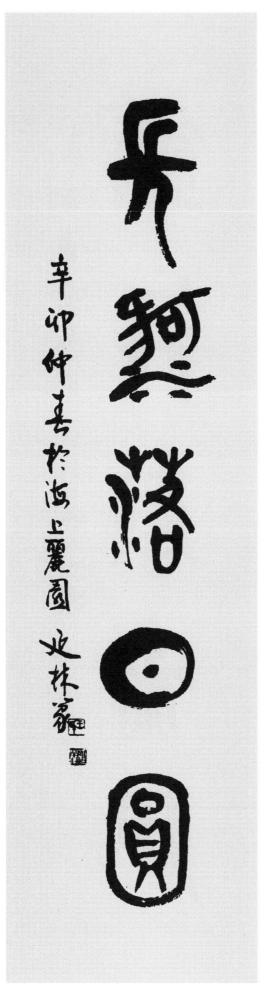

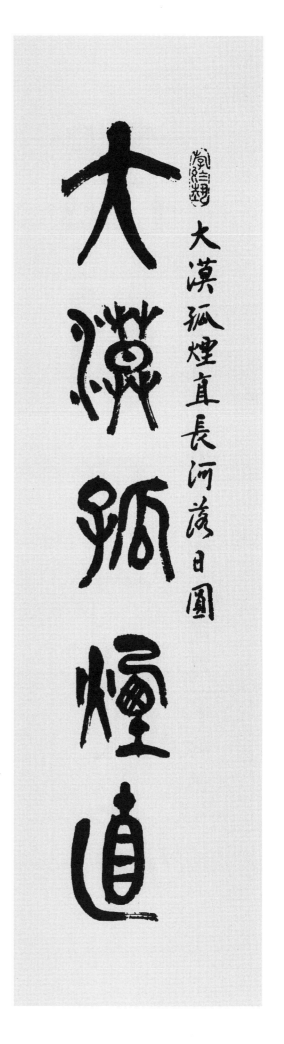

劍氣書齋月 琴聲墨池煙

달뜬 서재(書齋)에 검기 일고, 안개 낀 묵지(墨池)에 거문고 소리 들린다네.

劍氣書齋月琴聲墨池煙

劍氣書齋月

琴聲墨池煙

辛卯春月 古越王延林家

筆墨千秋趣 河山萬里情

필묵은 천추(千秋)의 취미인데, 하산(河山)은 만 리의 정경이라네.

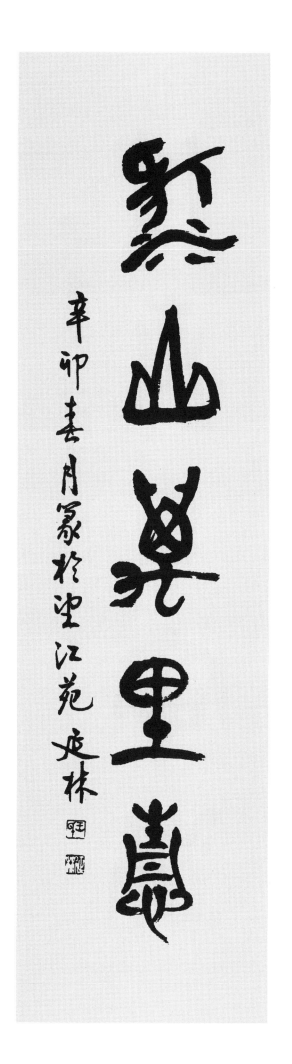

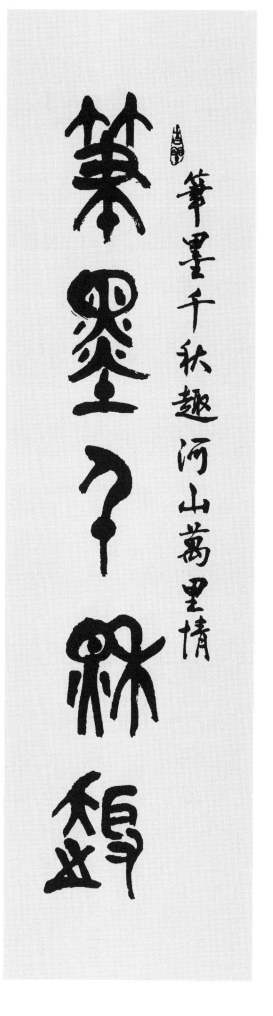

讀書尋佳句 潤墨得風神

독서하면서 가구(佳句)를 찾고,
먹 윤택하니 풍신(風神)을 얻는다네.

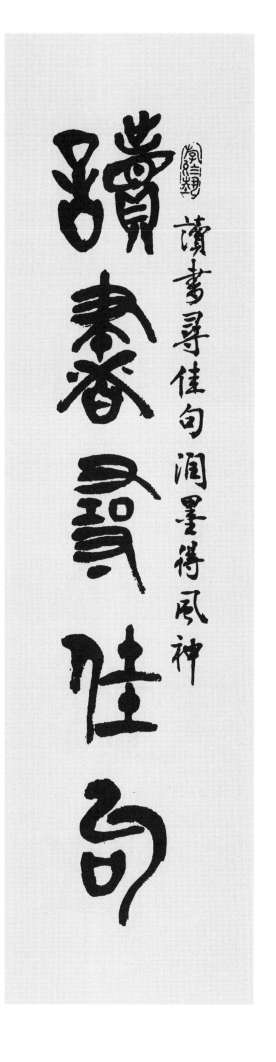

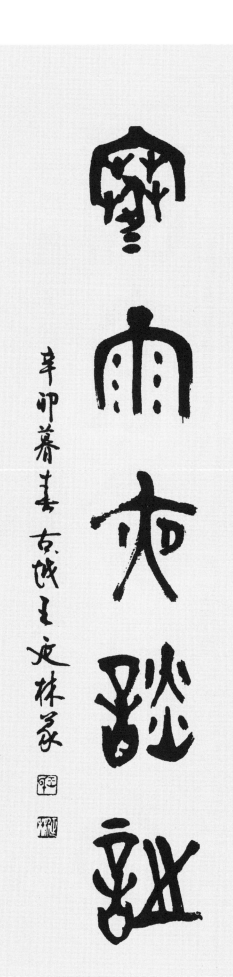

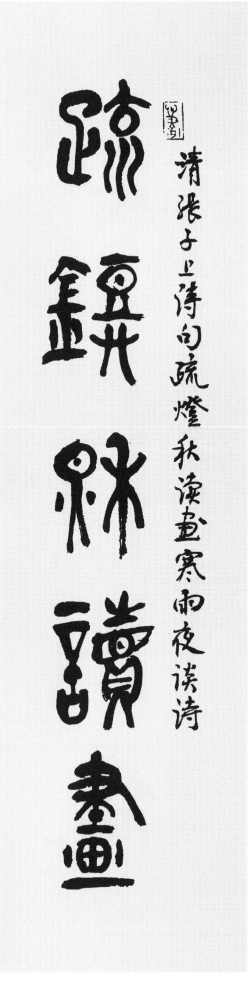

清張子上詩句疏燈秋讀畵寒雨夜談詩

辛卯暮春 古阮王文林篆

啼鳥雲山靜 落花溪水香

고요한 운산(雲山)에 새우는데,
꽃 떨어지니 시냇물 향기롭다네.

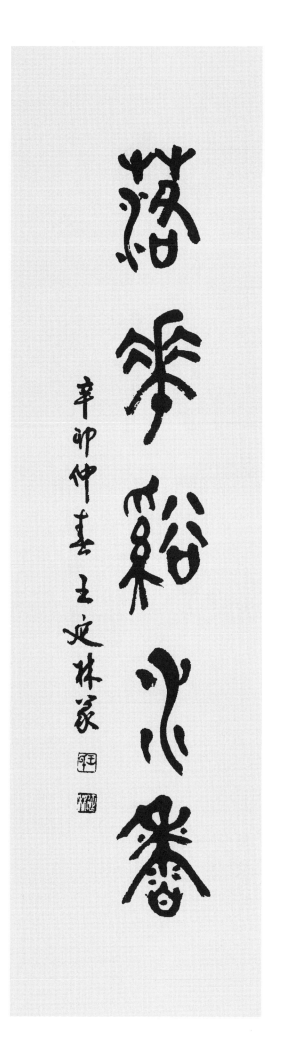

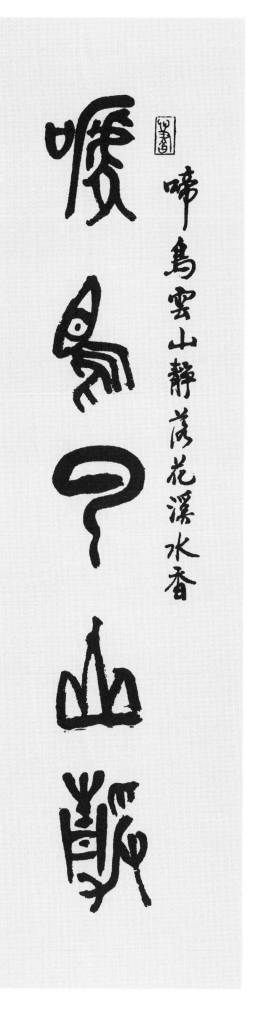

啼鳥雲山靜 落花溪水香

吟竹詩含翠 畫梅筆帶香

죽시(吟竹)을 읊으니 푸름 머금었는데, 매화 그리니 붓은 향기롭다네.

畫梅筆帶香

吟竹詩含翠

吟竹詩含翠 畫梅筆帶香

張大千先生題畫句 辛卯春 延林篆

國安千般好 家和萬事興

나라 편안하니 모든 것이 좋은데,
집 화평하니 만사가 일어난다네.

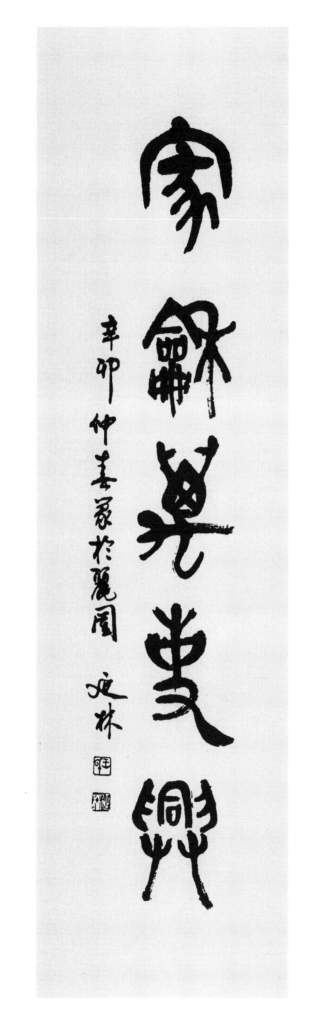

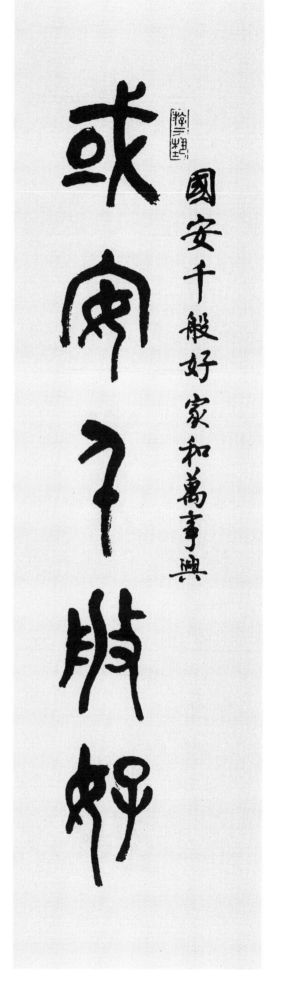

明月松間照 春風柳上歸

명월은 소나무 사이 비취는데, 봄바람은 버드나무 위로 돌아간다네.

明月松間照 春風柳上歸

春風柳上歸

辛卯春月 延林蒙於 海上雲江苑

明月松間照 春風柳上歸

明月松間照

坐對賢人酒 喜和智者詩

현인을 대하고 앉아 술 마시고, 지자(智者)는 시로 기쁘게 화답한다네.

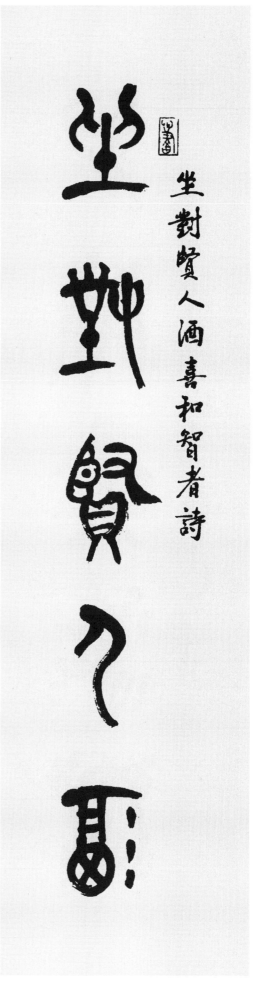

星垂平野闊 月涌大江流

별은 평야에 널리 드리웠는데, 달은 흐르는 강에서 떠오른다네.

星垂平野闊 月涌大江流

辛卯春月 東坡王廷林篆

無事此靜坐 有福方讀書

일 없으니 조용히 앉았는데, 복 받는 방법은 책 읽는 것이네.

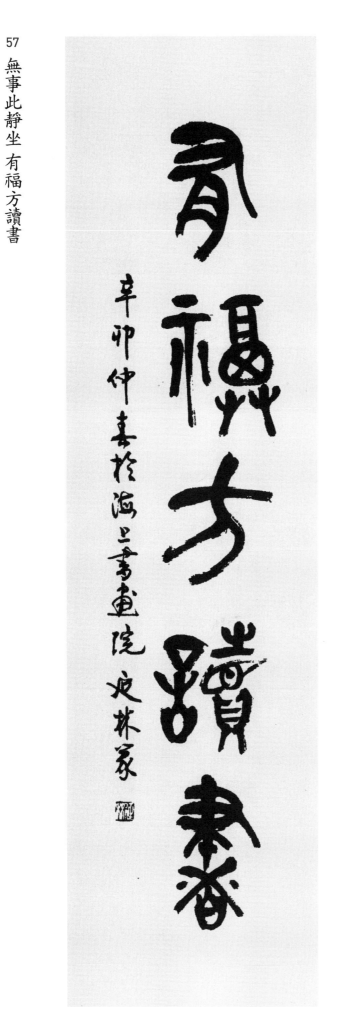

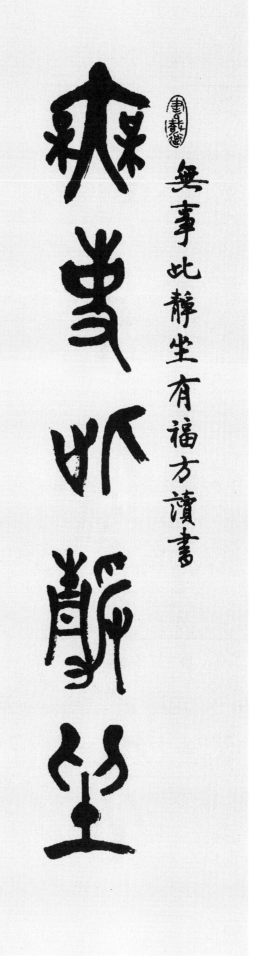

竹開霜後翠 梅動雪前香

대나무 열어보니 서리 내린 뒤가 더 푸른데, 매화 움직이니 눈 내리기 전이 향기롭다네.

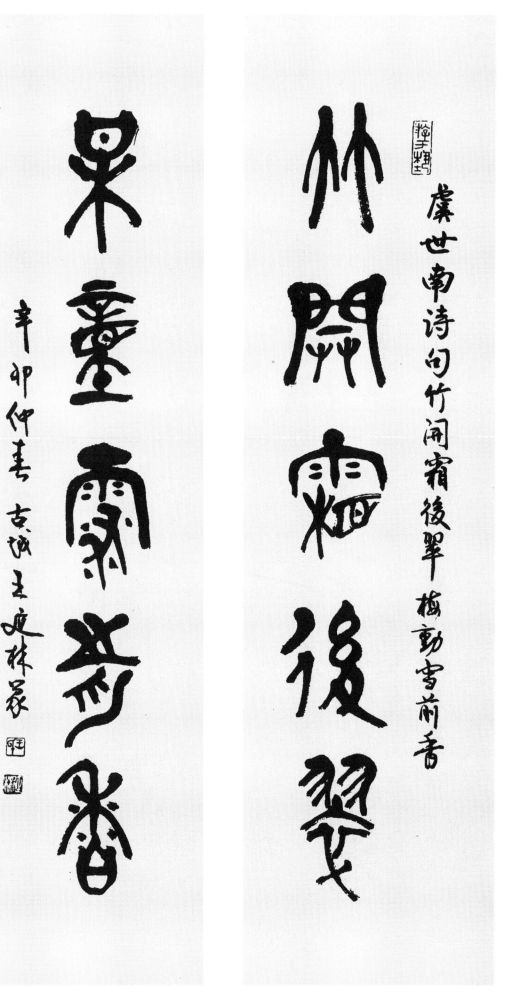

虞世南詩句竹開霜後翠 梅動雪前香

君聽塞下曲 我賞周時圖

그대는 새하곡(塞下曲) 소리 들었는가! 나는 주(周)나라 때 그림 감상한다네.

辛卯教妻於海上望江苑 王廷林篆

洗硯魚吞墨 烹茶鶴避煙

벼루 씻으니 고기는 먹물 삼키고, 차 달이니 학은 연기 피한다네.

洗硯魚吞墨 烹茶鶴避煙

辛卯春月 王廷林篆於海上

61 雅言詩書執禮 益友直諒多聞

아언(雅言)과 시서(詩書)로 예를 잡고, 익우(益友)와 직량(直諒)하고 다문(多聞)[2]해야 한다.

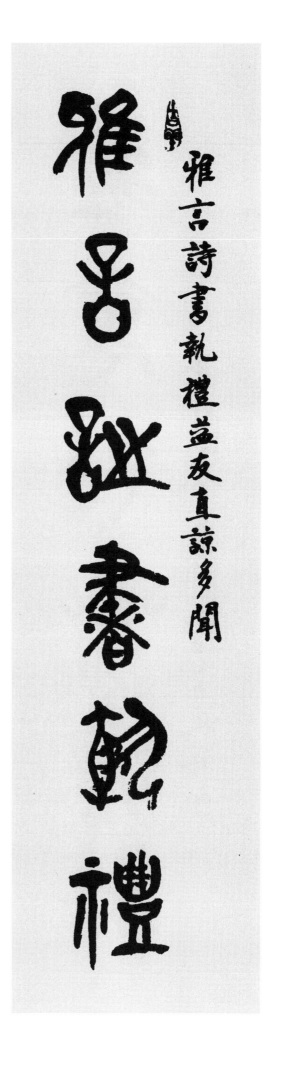

雅言詩書執禮 益友直諒多聞

辛卯春 家於海上書畵院 王文林

2 직량(直諒)하고 다문(多聞): 유익한 벗을 표현한 말이다. 《논어》 〈계씨(季氏)〉에 "유익한 벗이 세 가지가 있고, 해로운 벗이 세 가지가 있으니, 벗이 정직하고 신실하고 문견이 많으면 유익한 것이다."라고 하였다.

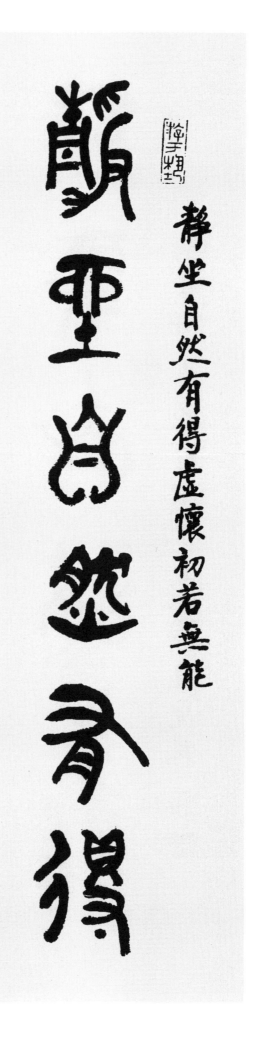

靜坐自然有得 虛懷初若無能

고요히 앉으면 자연히 얻는 것이 있고, 마음을 비우니 처음의 무능함과 같다.

靜坐自然有得虛懷初若無能

辛卯春月晨於海上王延林

蕉雨梧風竹露 茶葉詩韻琴聲

파초 잎에 비 떨어지고 오동에 바람 불며 대나무에 이슬 내리고, 차(茶)에 시(詩)와 거문고 소리라.

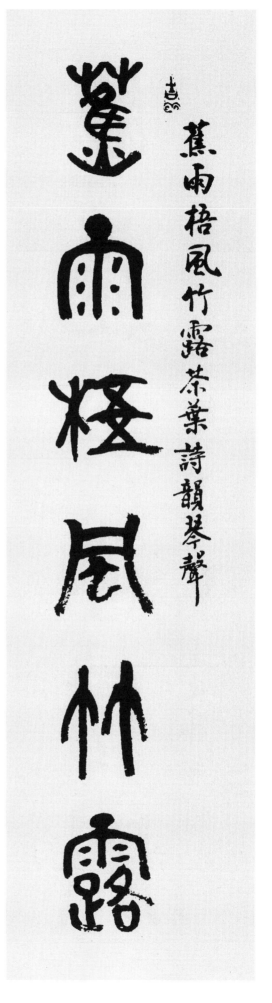

정원에 꽃향기 일고 새 울며, 누대에 구름 지나가니 달빛 밝다네.

庭院花香鳥語樓臺月滿雲開

庭院花香鳥語樓臺月滿雲開

辛卯春老篆於望江花 王廷林

杏樹壇邊漁父 桃花源里人家

은행나무 단(壇) 가의 어부(漁父)요, 도화(桃花) 편 마을의 인가(人家)라.

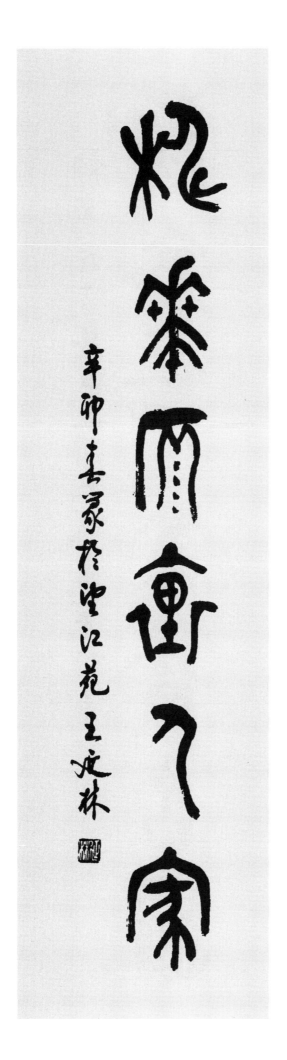

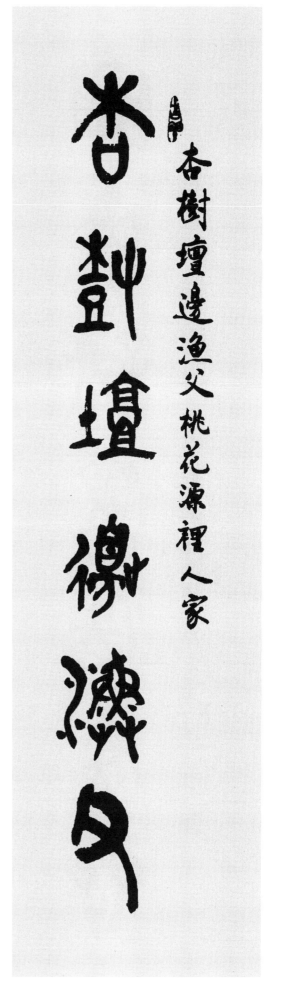

靜里看書尋古道 閑來試墨洗塵心

고요한 마을에서 책 보며 고도(古道)를 찾고, 한가히 와서 글씨 쓰며 속심(俗心)을 씻는다.

靜裏看書尋古道 閑來試墨洗塵心

辛卯春月 篆於 浿江苑 王硯林

春風暖拂千門柳 晴日和融萬井煙

春風暖拂千門柳晴日和融萬井煙

辛卯仲春嘉嚴於澄江苑 王廷琳

73

重簾不卷留香久 古硯微凹聚墨多

이중 발 걷어 올리지 않으니 향기 오래 머무는데, 묵은 벼루에서 먹물 찍음이 많다네.

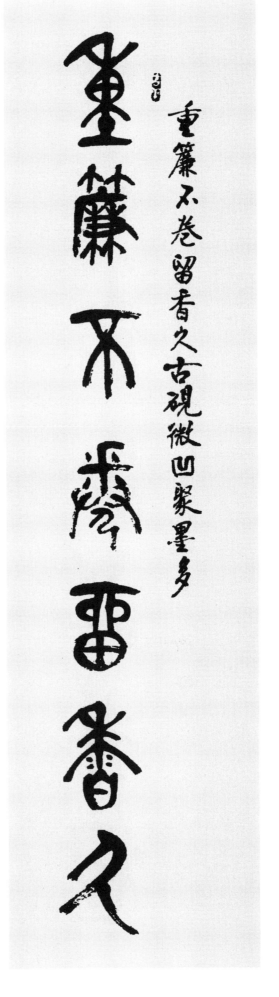

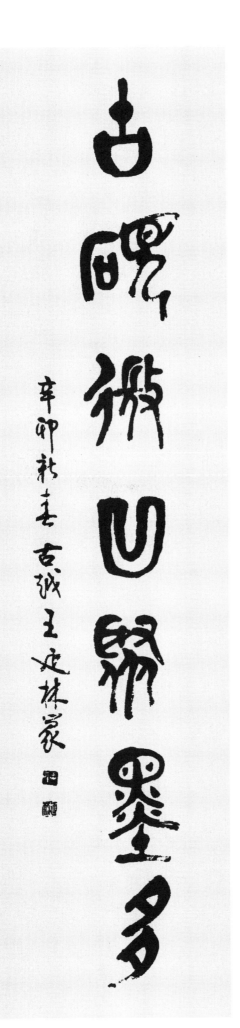

萬物皆空明佛性 一塵不染證禪心

만물은 모두 비어 불성(佛性)을 밝히는데, 티끌에 하나도 물들지 않으니 선심(禪心)을 증명한다네.

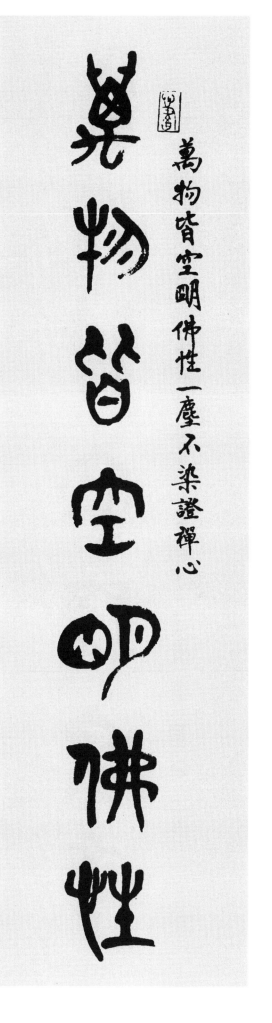

春雲夏雨秋夜月 唐詩晉字漢文章

봄의 구름 여름의 비 가을의 달이요, 당(唐)의 시(詩), 진(晉)의 글씨, 한(漢)의 문장이라.

春雲夏雨秋夜月 唐詩晉字漢文章

辛卯夏 篆於蓬萊書畫院 王廷林

深院塵稀書韻雅　明窓風靜墨花香

깊은 원(院)에 먼지 없고 글씨와 구름만 아름다운데, 밝은 창에 바람 없으니 묵화(墨花)의 향기라네.

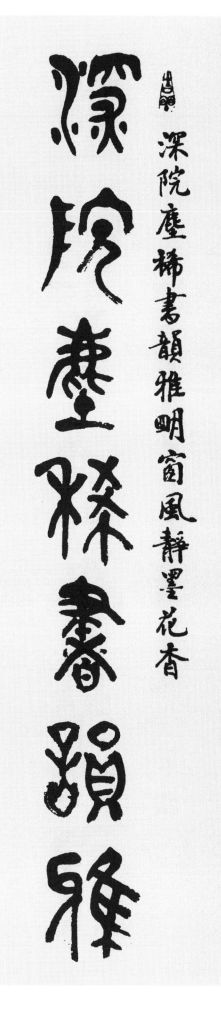

曾因酒醉鞭名馬　生怕情多累美人

일찍이 술에 취해 명마(名馬)를 몰았는데, 여러 미인들에 많은 정 일어남이 두렵다네.

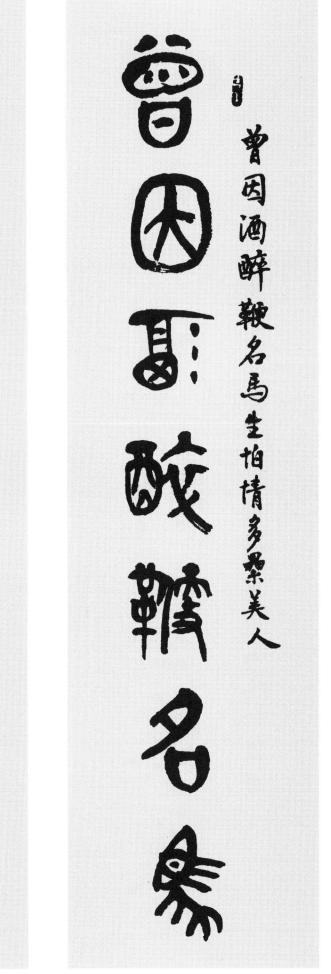

清風明月本無價　近水遠山皆有情

맑은 바람 밝은 달빛은 본래 값이 없는데, 가까운 물 먼 산은 다 정이 있다네.

清風明月本無價近水遠山皆有情

辛卯春家於海上書畫院王延林

名畫要如詩句讀 古琴兼作水聲聽

명화(名畵)를 보는 것 시구(詩句)를 읽는 것 같은데, 거문고 소리 들으며 물소리를 듣는다네.

名畫要如詩句讀 古琴兼作水聲聽

辛卯暮春古趙王延林篆於海上畫院

曾經滄海難爲水　除却巫山不是雲

일찍 경험한 창해는 물이라 하기 어려운데, 문득 무산(巫山)을 제외하니 이는 구름이 아니라네.

曾經滄海難爲水除却巫山不是雲

辛卯菁春農於麗園 王庭林

小康歲月家家樂 大好河山處處春

소강(小康)한 세월에 집집마다 즐거운데, 너무 좋은 하수(河水)와 산은 처처에 봄이라네.

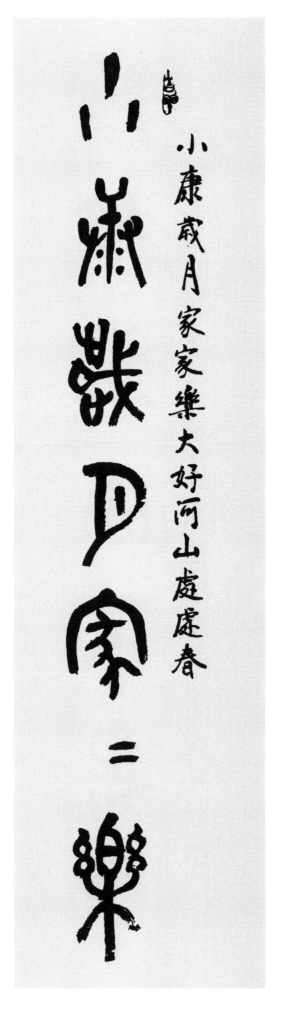

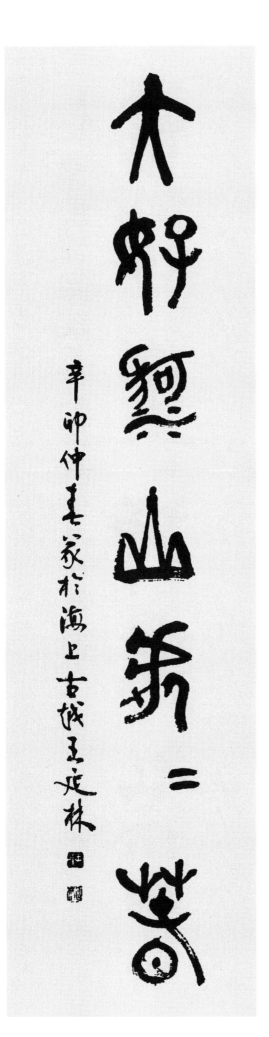

福如東海長流水 壽比南山不老松

복은 동해의 길게 흐르는 물 같고, 수명은 남산의 늙지 않는 소나무에 견준다네.

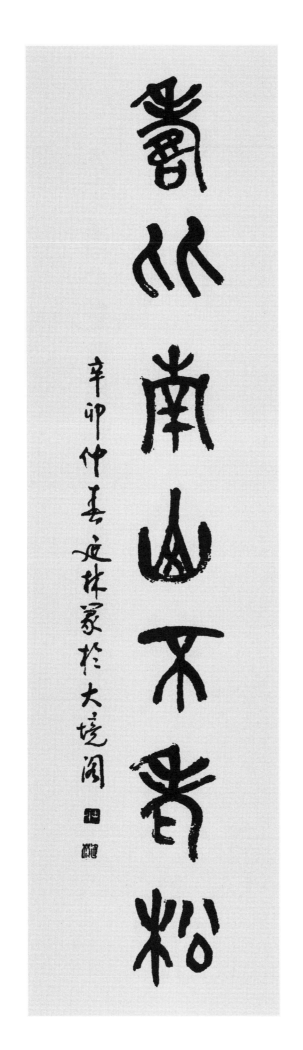

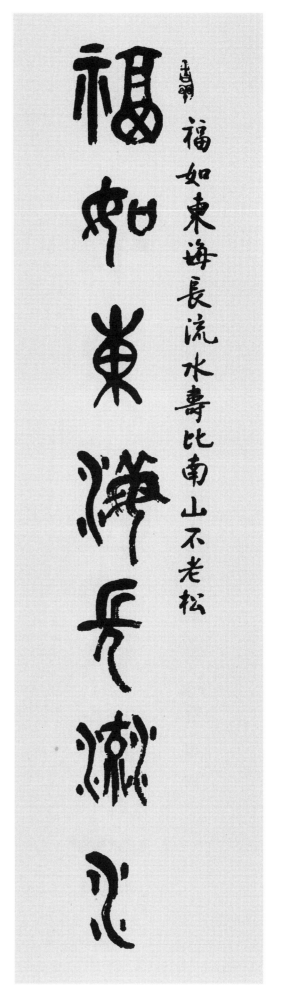

志同道合雙飛燕 花好月圓幷蒂蓮

동지들 도(道) 합하니 제비 쌍으로 날고, 꽃 피고 달 밝은데 체련(蒂蓮)[3]이 아우른다네.

志同道合雙飛燕花好月圓幷蒂蓮

辛卯新春篆於醉墨齋 王心林

3 체련(蒂蓮): 꽃받침이 나란히 피어 있는 연꽃을 병체련(幷蒂蓮)이라 하여 남녀의 만남 또는 부부의 사랑을 상징한다.

79
陶情不出琴書外 遣興多在山水間

도연명의 정서 금서〈琴書〉밖에서는 나오지 않고, 흥취 보냄은 산수 사이에 많다네.

陶情不出琴書外遣興多在山水間

陶情不出琴書外

遣興多十山水間

辛卯春蒙於麗娃河畔 王文林

85

牢騷太盛防腸斷 風物長宜放眼量

너무 쓸쓸하니 단장(斷腸)을 방어하고, 풍물이 알맞음을 눈으로 헤아린다네.

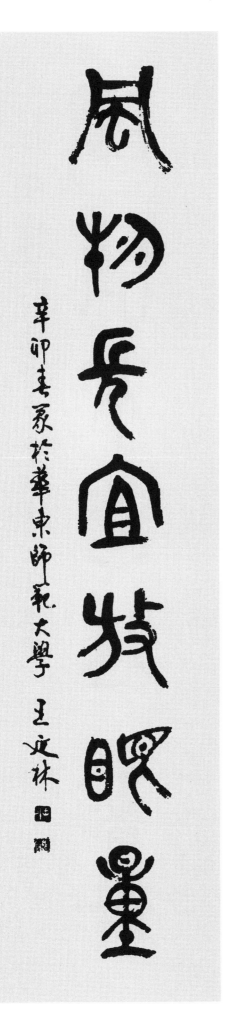

春風紅花放玉樹 日暖紫燕入華堂

옥수(玉樹)의 지해 봄바람 불고 꽃 피는데, 따뜻한 날 붉은 제비 집에 들어온다네.

春風紅花放玉樹 日暖紫燕入華堂

辛卯春月篆於海上麗園 王廷林

小院花香呈翰墨 三春鳥語話文章

작은 원(院) 꽃향기에 한묵(翰墨)을 올리고, 삼춘(三春)의 새소리 문장을 말한다네.

小院花香呈翰墨 三春鳥語話文章

辛卯菁人秊暮於海上 王延林

精神到處文章老 學問深時意氣平

정신이 이른 곳에 문장이 아름다운데, 학문이 깊은 때에 의기(意氣)도 평평하다네.

與有肝膽人共事 從無字句處讀書

간담(肝膽：지조) 있는 사람과 같이 일을 함께 하고, 자구(字句) 없는 곳 따라 책 읽는다네.

與有肝膽人共事從無字句處讀書

辛卯春日蒙於渼江苑 王延林

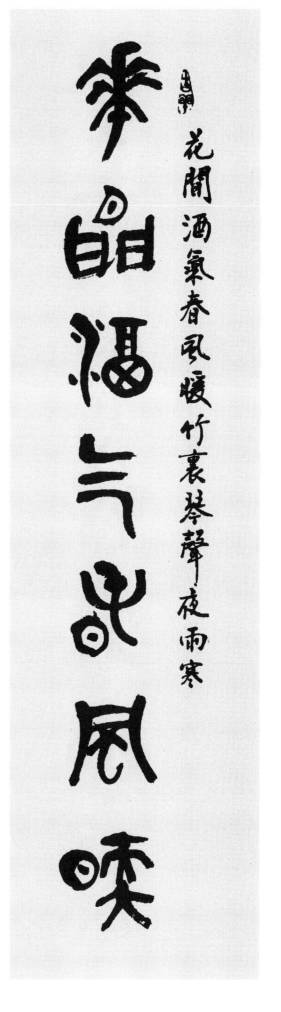

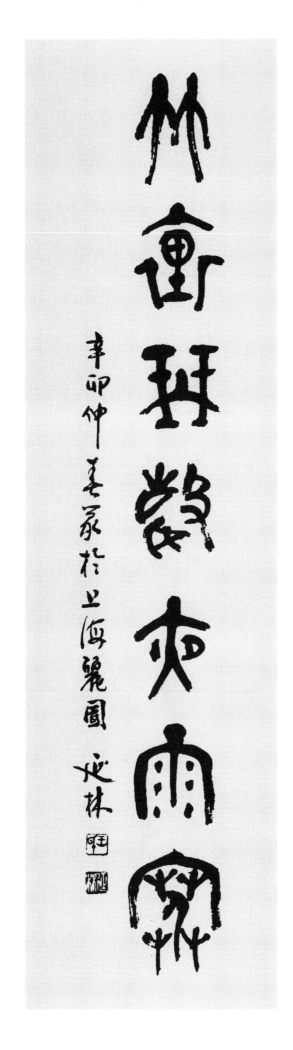

花間酒氣春風暖　竹里琴聲夜雨寒

따뜻한 봄꽃 사이에서 술 마시고, 밤비 내리는 죽리(竹里)의 거문고 소리 들린다네.

啓網得魚有尊酒 呼朋射鹿來中林

그물 던져 고기 잡으니 술 있는데, 벗 부르니 숲속에서 사슴 쏘며 온다네.

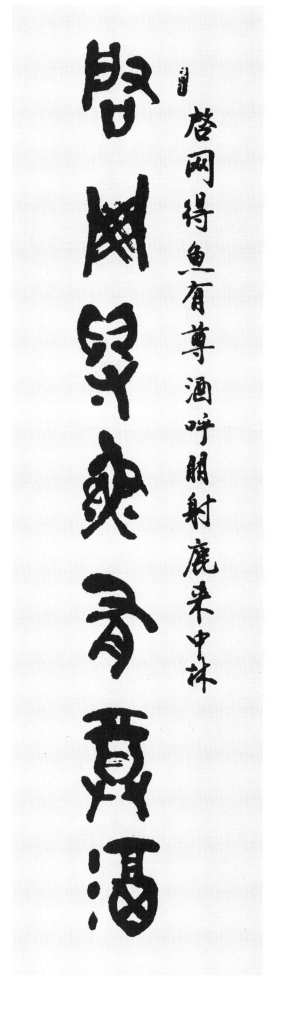

秋月春風常得句 山容水態自成圖

추월(秋月)과 춘풍(春風)에 시구(詩句)를 얻는데, 산 모습과 물의 형태 스스로 그림이 된다네.

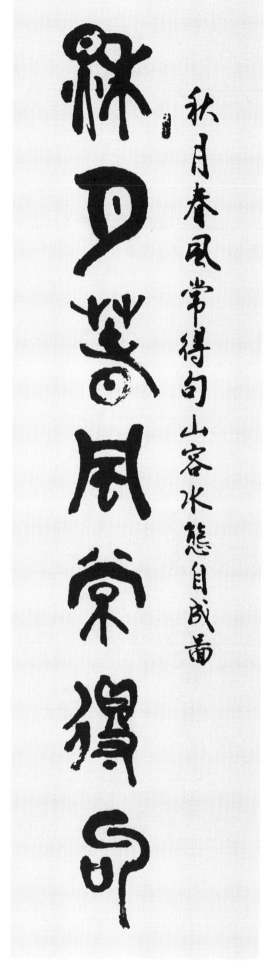

得好友來如對月 有奇書讀勝看花

事能知足心常樂 人到無求品自高

일 잘해 만족하니 마음은 항상 즐겁고, 작품 훌륭해 사람들 와도 구할 수 없다네.

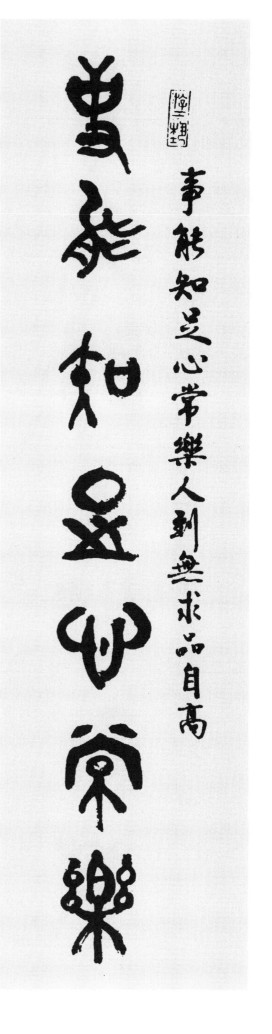

改革聲中辭舊歲 開放路上迎新春

지난해 작별하니 개혁 소리 많은데, 개방한 길 위에서 새봄 맞는다네.

改革聲中辭舊歲 開放路上迎新春

辛卯新年古越王建林篆

書山有路勤爲徑 學海无涯苦作舟

산에 길이 있어 부지런히 오솔길 낸다고 쓰고, 바다 끝이 없어 쓸쓸히 배 만듦을 배운다네.

千秋筆墨驚天地 萬里雲山入花圖

천추(千秋)의 필묵(筆墨)은 천지를 놀라게 하고, 만 리의 운산(雲山)은 그림에 들어갔다네.

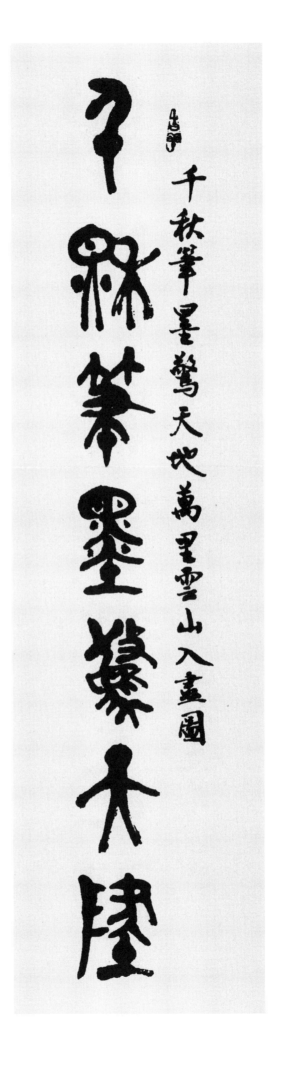

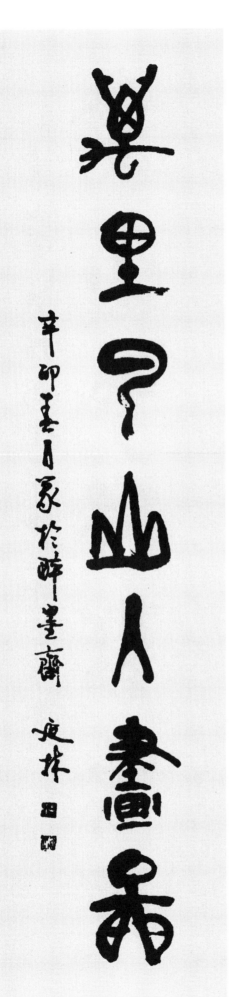

燈火夜深書有味 墨畫晨湛字生光

깊은 밤 등불 켜고 글씨 쓰는 맛 좋은데, 맑은 새벽 묵화의 글자에 빛이 난다네.

화도(畫圖) 속 운수(雲水)는 붓끝에서 나오고, 시구(詩句)의 강산은 붓 가운데서 온다네.

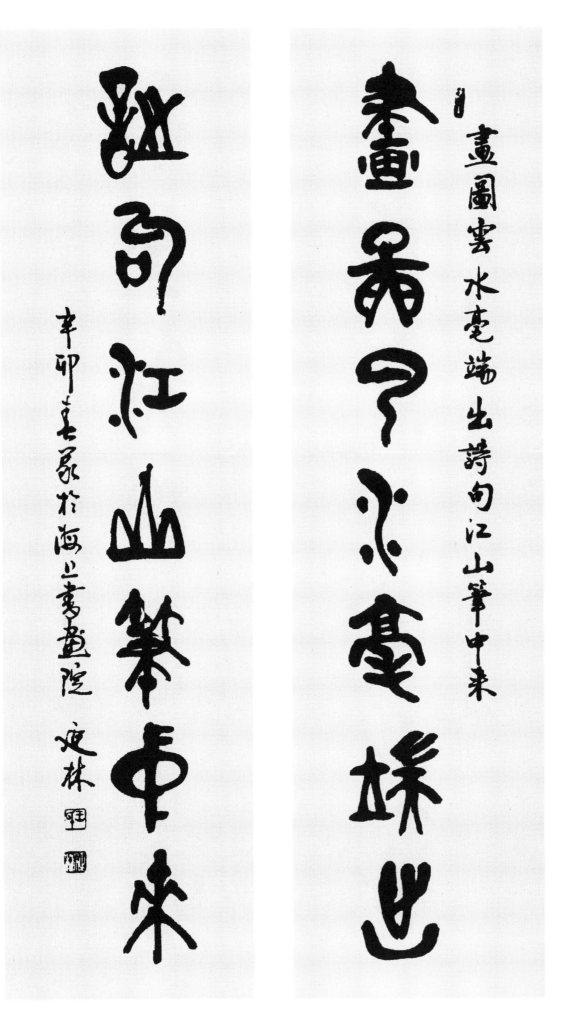

畫圖雲水毫端出 詩句江山筆中來

辛卯春泰泉於海上書畫院 廷林

秋堂紅盛尊筆墨　春軒星璨藏風雅

추당(秋堂)의 붉은 열매 많아 필묵(筆墨)을 높이는데, 봄 집에 빛나는 별을 풍아(風雅)에 저장하네.

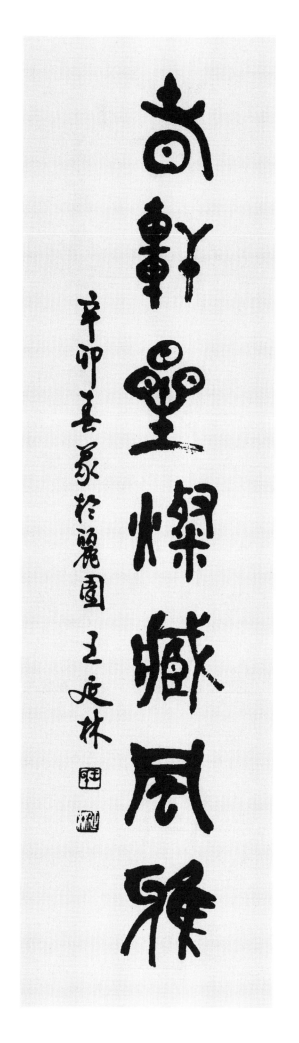

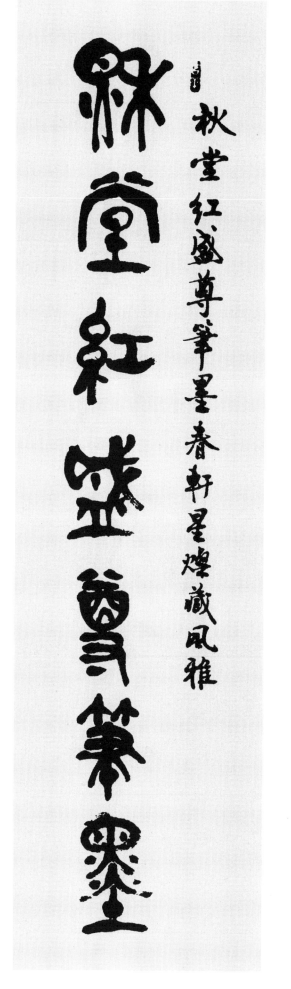

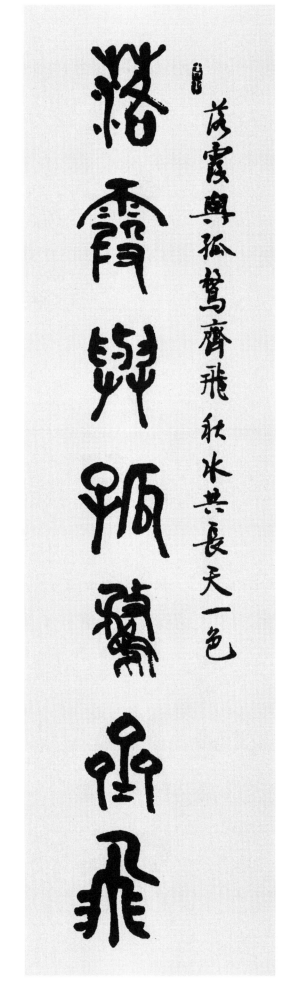

落霞與孤鶩齊飛　秋水共長天一色

자욱한 안개 외로운 따오기와 같이 나는데, 가을 물이 하늘과 함께 길이 일색이라네.

雅者修身如執玉 賢人種德勝遺金

우아하게 수신(修身)하니 옥 잡은 것 같고, 현인이 덕을 심은 것 금을 남긴 것보다 낫다네.

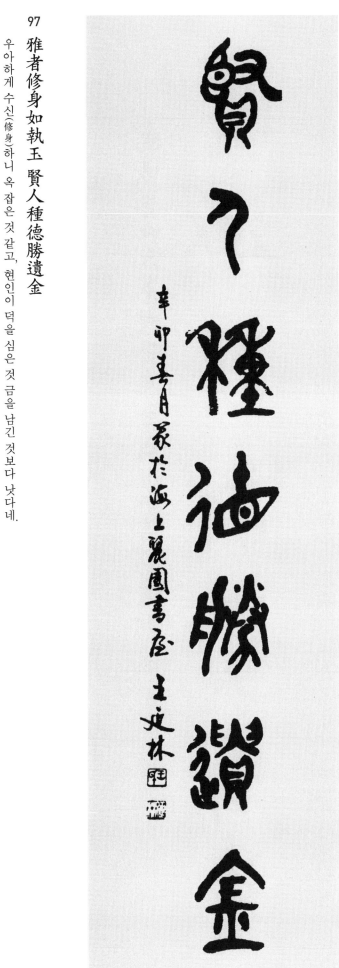

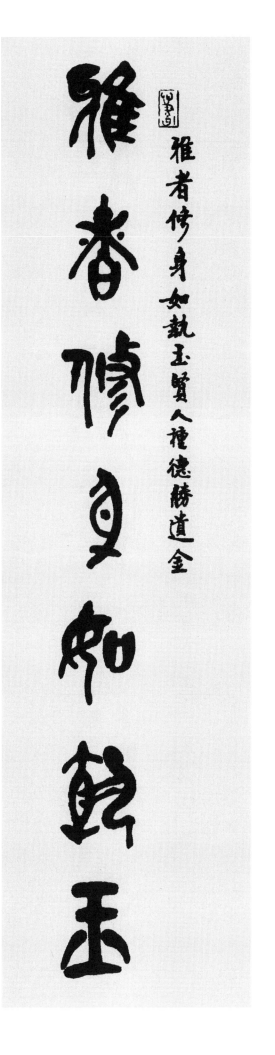

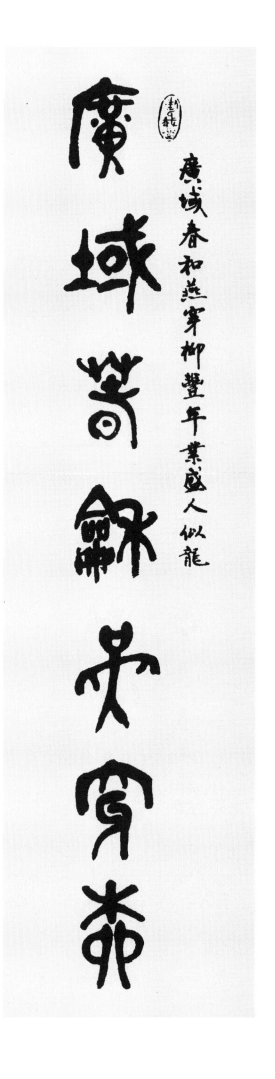

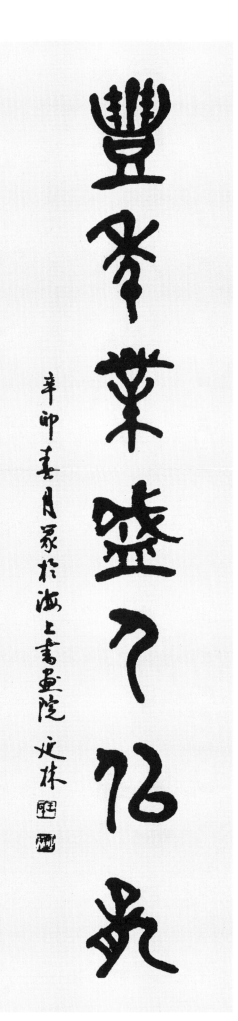

秋月春花當前佳句　法書名畫宿世良朋

추월(秋月)과 춘화(春花)는 앞에 놓인 가구(佳句)이고, 법서(法書)와 명화(名畵)는 전세상의 벗이라네.

辛卯暮春篆於華東師範大學　庭林

秋月春花當前佳句 法書名畫宿世良朋

春風催舊歲 華夏百花艷 瑞雪兆豐年 神州萬象新

춘풍은 묵은해를 재촉하고 빛나는 여름은 백화(百花)가 농염하네, 상서로운 눈은 풍년의 조짐인데 신주(神州)는 만상(萬象)이 새롭다네.

寵辱不驚看庭前花開花落 去留無意望天外雲卷雲舒

총욕(寵辱)에 놀라지 말고 집 앞에 꽃피고 떨어짐을 보고, 무심(無心)히 머무르며 하늘 밖에 구름이 말리고 펴짐을 바라본다네.

辛卯春月篆於大境閣海上書畫院青崗王廷林

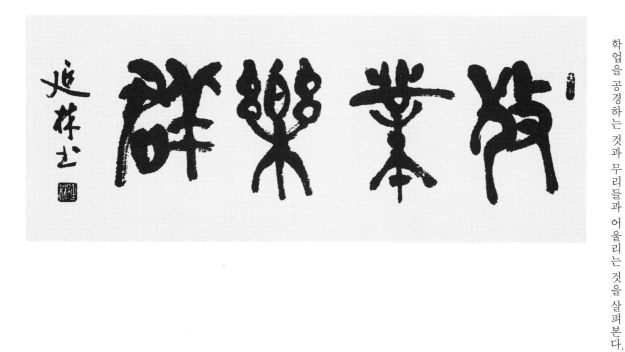

敬業樂群

학업을 공경하는 것과 무리들과 어울리는 것을 살펴본다.

103 鳥語花香

새들은 노래하고 꽃은 향기롭다네.

雅宜致清

의당 맑은 마음에 이른다네.

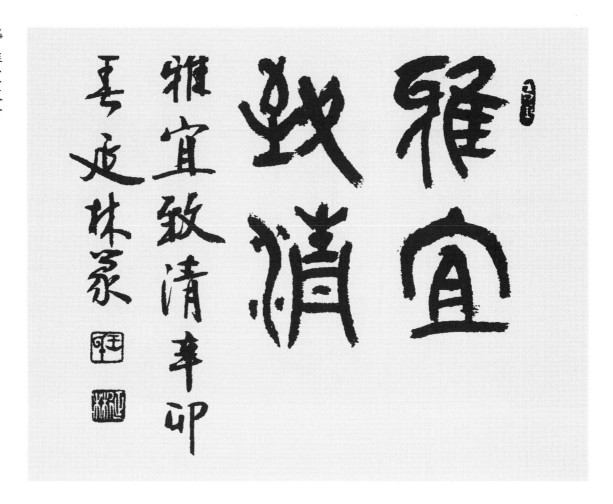

敏事愼言

일은 민첩하게 하고 말은 조심하라.

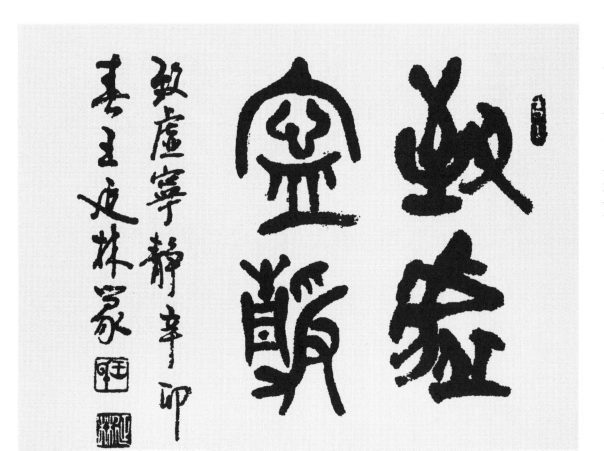

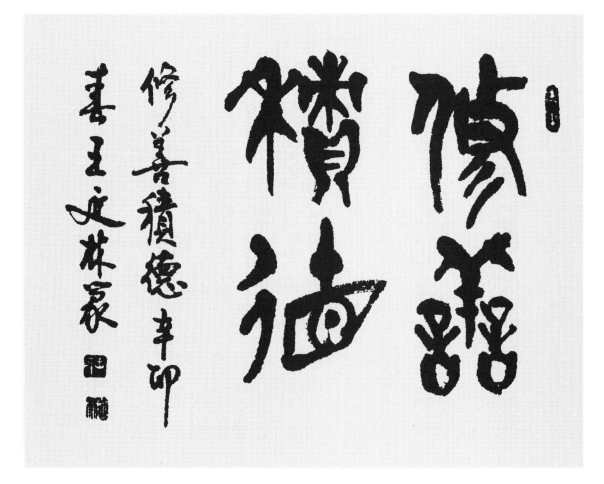

- 명문당 서첩 ⑮ -
금문백련(金文百聯)

초판 인쇄 : 2020년 5월 22일
초판 발행 : 2020년 5월 29일

원저자 : 왕연림(王延林)
편역자 : 전규호(全圭鎬)
발행자 : 김동구(金東求)
발행처 : 명문당(1923. 10. 1 창립)
서울시 종로구 윤보선길 61(안국동)
우체국 010579-01-000682
Tel (영)733-3039, 734-4798, 733-4748
Fax 734-9209
Homepage : www.myungmundang.net
E-mail : mmdbook1@hanmail.net
등록 1977. 11. 19. 제1~148호

ISBN 979-11-90155-41-0 93640
값 15,000원

• 낙장 및 파본은 교환해 드립니다.
• 불허복제